"與海龜一起游泳玩自拍"

第一次**水中攝影**就上手

顏孝真 Vanessa Yen　著

Underwater Photography for Beginners

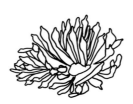

作者序

猶記得第一次拿著防水相機拍照時，當時水下攝影並不普及，選擇也很少，只有幾台機種再加購防水殼，剛開始學習拍照時只會選水下模式，眼前色彩繽紛的小丑魚與海葵，拍出來一片藍一片綠，沒有一張能看，就連海蛞蝓這種靜靜擺好姿勢等著我按快門的生物，也拍得模糊不清。想拍壯觀的珊瑚，角度和顏色不對還雪花片片，超萌海龜變成超「濛」海龜。其他資深教練看了我拍的照片後對我說：你的水攝路還很遠，得多練習。而後經常跟有經驗的前輩討教，也上網找資料自學，抓緊機會下水練習，漸漸地也總算拍得出幾張稍微像樣的照片。

從嘆聲連連到讚聲不斷

大家出去海島度假一定會想拍照留念，把眼前所見的美麗水世界記錄下來，我長期在海島國家工作，經常帶客人出海參加各式水上活動、浮潛及深潛，許多人是為了該次假期特別新買一台相機，時常都是鮮少或剛開始使用水下相機，連最基本的設定拍照都一頭霧

色彩繽紛的海葵與小丑魚。看似簡單的照片，是由無數次失敗的練習得來的。

水，常聽到他們看著剛拍好的照片嘆聲連連而不是讚聲連連，每個人都不禁想問，照起來怎麼跟剛剛看的差這麼多？看著他們總讓我回想到剛開始學習水攝的那段時光。

人人都可輕易上手

水下攝影在國外已經風行數十年，在台灣仍屬陌生的領域，多數民眾的印象仍停留需要昂貴器材、相機、專業技巧跟專業人士才能拍出好照片。一年只使用幾次的頻率，對他們而言水下攝影可遠觀而不可褻玩焉。

想做功課，但市面上攝影教學書五花八門，光看封面或略為翻閱就不難得知，其主要內容是針對專業人士，使用昂貴且巨大的攝影器材，對於單純想在度假時留下回憶的人來說中看不中用。

因在外旅行及工作之便，我自己使用並偏愛輕巧型的機種跟器材，就是你我都會使用且容易上手的相機。再加上身邊朋友及網友的鼓勵，因此有了撰寫本書的想法，期望藉由此書讓每個人都能輕鬆記錄美麗珍貴的回憶。

一開始接觸水中攝影，每一張照片都是一片藍一片綠，慘不忍睹。

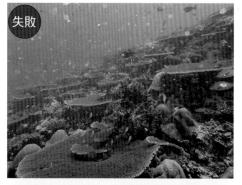

防水相機推陳出新

近年來海島假期及戲水活動，如泰國潑水節、峇里島衝浪、關島浮潛、馬爾地夫潛水……越來越普及，防水相機的需求與日俱增，每到夏天各大相機廠牌都會推出防水相機，甚至是防水手機，企圖搶占廣大水市場。

網路也順勢發表評比，從機身外觀、功能、特色、光圈……及陸上跟水底的實拍比較，十分詳盡介紹。評比雖是民眾挑選相機時一個相當重要的參考資訊，然著重在相機硬體、程式軟件分析，這些內容對已經是攝影高手很有幫助，但剛開始拍照的人，似乎太過艱深，有看沒有懂。

評比落落長，使用霧茫茫？對使用者最重要的拍攝操作技巧著墨甚少，每個人的需求都不同，欲拍攝的時間、地點、主題都不盡相同，用幾張圖片來簡單對比差異，看來看去也不知道哪一台適合自己，拍山跟拍海所需的功能亦差距甚遠。

看懂相機功能才能發揮價值

工欲善其事，必先利其器，近幾年各廠牌皆推出一系列輕巧的相機，方便攜帶畫質也很好，出來度假都會有一台防水相機記錄假期的歡樂時光，不過有利器也得有利技，懂得使用才能發揮相機的價值。

幾台相機一字排開，看起來都差不多，實際操作的差別在哪裡？防水深度很重要嗎？有沒有 GPS 對我有影響嗎？

霧茫茫一片。

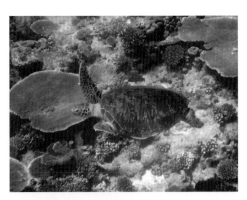

一個小設定就能還原真實色彩。

這麼多功能到底該怎麼操作才能拍出好照片？一個模式拍到底？AUTO 拍天下？移動中的主題除了運動模式還有什麼好用的設定模式呢？海裡難道就只能用水下模式嗎？黃昏模式是最適合拍夕陽的模式嗎？光圈跟快門怎麼決定？

新手入門快速上手

拿著同一台照相機，怎麼拍出來的完全不一樣，剛剛眼中清澈透明的海水與五顏六色的珊瑚，在相機裡卻完全不一樣？努力拍出照片都是一片雪花（閃光燈太強）、一片藍藍綠綠沒顏色（沒有調整色偏白平衡），甚至是一片霧茫茫大失焦（快門速度太慢）。

這些是我們常聽到的問題，但卻不常聽到有用的答案，多靠自己網路爬文摸索或請教經驗豐富的攝影師。其實這些狀況通常透過幾個簡單設定，馬上就能拍出專業等級的照片。

這是一本特別為初學者量身訂做的水中攝影書籍。內容包含從挑選相機、使用、保養、功能操作、攝影技巧……都詳盡介紹。打破一般人的刻板印象，小相機也能拍出大師級的作品。鮮少也不熟悉水下攝影，簡單幾個設定技巧，就能讓你的海島假期回憶增添鮮豔色彩。

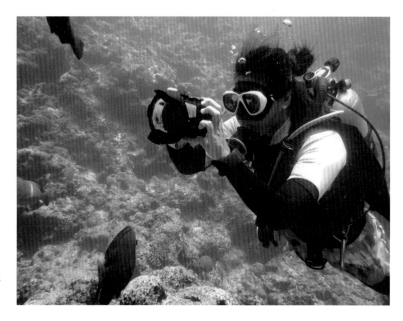

朋友眼中我在水中拍照的模樣。

第一章
相機

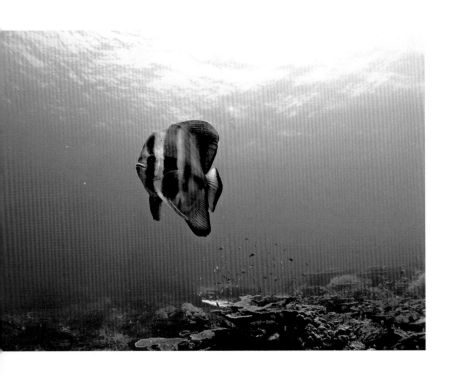

1-1 如何挑選相機

一種米養百種人，一台相機卻不一定適合每個人，相機千百種，各有各的特色，從簡便的防水袋、防水手機，到防水相機、防水殼，每一種都各有優缺點。該如何挑選適合的相機呢？拜科技之賜，現在的水下攝影機種跟過去相比，不只價格更親民，輕巧的體積及容易上手的操作，人人都可拍出職業級的好照片。選擇時要仔細思考並了解自己的需求，以及拍攝的地點來決定。

下面為大家介紹幾種入門的生活防水相機。

▌防水相機種類

種類	單眼相機＋防水殼	相機＋防水殼	防水相機	防水手機	相機防水袋	手機防水袋／殼
價位（NT）	$100,000以上	$20,000~30,000	$8,000~12,000	$10,000~20,000	$3,000 以下	$3,000 以下
防水深度	0~40 米	0~40 米	0~30 米	0~5 米	0~5 米	0~5 米
用途	潛水	潛水、浮潛、水上活動		浮潛、水上活動		
適合對象	職業攝影師	業餘玩家	一般人	偶而玩水		
優點	品質好	操作簡便	輕巧簡便	方便、便宜		
操作難易度	難	中	易	易	易	易

選購重點

相機種類繁多,若是業餘或只是玩水用途,首次購買可由簡易機種入門,等拍出興趣或使用較頻繁後,再考慮升級擴充。

選購相機的重點除了價位、防水深度、操作難易度、體型是否輕巧外,也要注意相機的未來擴充性、是否有周邊配備支援,甚至 GPS 及 WIFI 功能也都要考慮進去。

以下介紹幾種目前較常見的入門輕巧型防水相機系列。

■ 入門機種推薦

型號 選購重點	Canon D30	Nikon AW160	Panasonic DMC-TS30	Olympus TG5	Go Pro Hero 5
操作簡易	V	V	V	V	V
體型輕巧	V	V	V	V	V
未來擴充性				V	V
周邊配備支援		V		V	V
防水深度	25 米	30 米	8 米	單機 15 米 防水殼 40 米	單機 10 米 防水殼 40 米
GPS		V		V	V
WIFI		V		V	V
特色	不須外加防水殼,操作簡易			周邊配備齊全,有升級空間	體型小,好攜帶,適合各式戶外運動

1-2 我的常用相機

水攝是個萬丈深淵（錢坑），進入水攝＝把錢丟進水裡，而且連噗通的聲音都聽不到，只好一直丟，玩水攝的人常這樣自嘲。

以前因為水中攝影並非主流也不普及，市面上沒有防水相機，需要購買相機專屬的潛水殼，一台相機搭配一種殼，往往潛水殼比相機還貴，所以只有經常潛水或熱愛水下攝影的人才會添購這些裝備。

2010 年左右，相機大廠陸續推出可浮潛用的防水相機，然而畫質跟解析度還有很大的進步空間，並未掀起熱潮，直到近幾年，相機品質跟水上活動同步增進，價格也更親民，水攝才逐漸普及，社群網站也時常見到各種海島戲水照片。

第一階段 Fuji ＋防水殼

選它的原因很簡單，已經用一年的相機，直接加買防水殼最方便，從一台富士相機外加專屬防水殼開始，那時候不太會拍照，沒有水下模式，用陸上的拍攝直接套入水下，每張作品都慘不忍睹，模糊、手晃、藍藍綠綠沒顏色，雪

防水殼的潛水深度可達 40 米。

花片片霧濛濛，甚至上岸後連自己都看不出來在拍什麼。才剛開始拍沒多久，不知道如何照顧相機，幾個月後就「水沒」進水了……慘痛的教訓及代價。

第二階段 Olympus TG2

這台相機推出時也是水攝剛開始普及時，實用性、體積、價位及畫質都是當時評價最高，詢問過幾個資深水攝的朋友意見後，毫不猶豫地敗下去。人在馬爾地夫工作，拿著它天天有事沒事下水拍照，練習相機操作，也經常早起去浮潛。我的第一本書《此生必去馬爾地夫》的照片，大部分都是用這台相機拍的。可惜當時沒有買防水殼，相機最大防水深度僅 15 米，只能當浮潛相機用。

第三階段 Canon D30

隔了半年不到，TG2 防水殼已停產買不到，乾脆買一台新相機，剛好佳能推出 D30，單機可潛至水深 25 米的新機。身為潛水教練，工作的關係，水中需要照顧其他客人，不能帶體型太大的相機，這台超小型，潛水浮潛都能用，滿足我工作與休閒的需求，想也沒想就買了。接下來的一年全靠它陪我征戰各地，記錄下來所有的海中美景，特別是相機內建的短片剪輯功能，是我最愛的功能，相機自動記錄下拍照前 3 秒的影片，一整天下來就多一段剪輯完成的影片，也是為什麼我到現在還是持續使用。

這台相機超級耐用，只不過新款相機技術進步，連肉眼都能輕鬆分出畫質差異，相機升級後逐漸減少使用次數。

第四階段 Olympus TG3 /TG4 ＋防水殼

接著維持 D30 與 TG2 兩台相機交互用了好一陣子，直到 TG2 壞掉，得添購相機，那時候身邊大部分的教練朋友都用 TG3，且評價很好，剛好人在日本，添購一台 TG4，這次有經驗知道防水殼是必備工具，整套一起買，有了TG2 加上水下攝影的經驗，操作 TG4起來輕而易舉。

TG4 操作很簡單，輕鬆就能拍出好照

Olympus TG3。

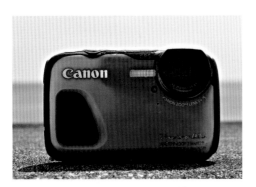

Cannon D30 單機可潛至 25 米，輕巧方便。

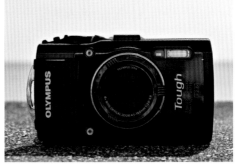

Olympus TG4。

片，適合大眾，但對專業的人呢？經驗告訴我，專業的人也適合，尤其是喜歡拍微距的人，內建的顯微鏡模式拍起來如添羽翼。

為什麼又多一台 TG3 呢？因為 TG2 壞掉時拿去維修，但已沒有任何零件，店家讓我打折換一台 TG3，天天下水，使用率很高，而且防水殼通用，相機盒內便多了它。

現階段 Olympus TG4 ＋防水殼＋廣角鏡頭

你是否也曾見過專業水下攝影師彷彿如八爪魚的裝備，跟大部分玩攝影的人一樣，相機會越玩越大台，逐漸添購相機周邊。

拍照久了對照片要求更高，想要照片更鮮豔畫質更清晰，開始考慮增加鏡頭。外接的廣角鏡頭除了能增加廣度，還能過濾掉大部分水中雜質及增加光線，照片整體往上提升了一大步。參考其他有無使用廣角鏡頭的照片對比，並仔細考慮了許久，終於也敗了一組鏡頭，水攝真的是個錢坑，但能帶回每次潛水後的美照，勝過一切。

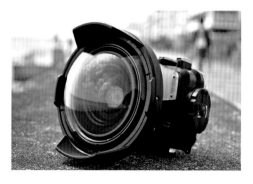

第一個鏡頭就買了平面廣角＋魚眼鏡的雙鏡組，來提升畫面乾淨度及增加光線， 更能拍攝出珊瑚及魚群的廣闊感。

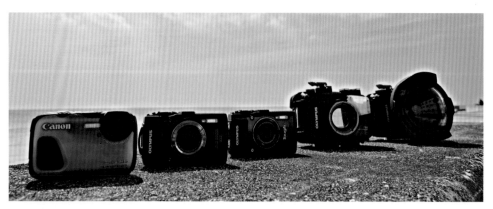

陪我潛進海世界的功臣們。

1-3 看懂相機功能

相機有幾十種功能，轉盤轉進去還有更多選項，這些看起來似懂非懂，不論有多少功能，不會或不清楚該如何使用都是一場空，現在就來一步步了解該怎麼發揮相機功能。

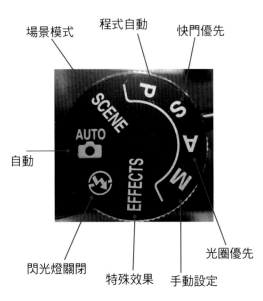

場景模式　程式自動　快門優先
自動
閃光燈關閉　特殊效果　手動設定　光圈優先

> ☉ 拍攝小技巧
>
> 拍攝魚類，快門速度不要低於 1/80 秒，因為魚的遊動速度會比你所感覺的再快一些。

功能模式

P 程式自動

在拍攝快照以及其他沒有足夠時間調整相機設定的情形下，建議使用 P 模式，相機自動調整快門速度和光圈，以獲得最佳曝光。

S 快門優先

由你選擇快門速度，相機會自動選擇能產生最佳曝光的光圈。

快門越慢，光就進的越多，曝光量增加，適合靜態的主體。

快門越快，越容易捕捉瞬間避免模糊，如水中游動的魚，缺點是曝光量變少採光少，照片可能會比較暗。

指定快門速度改變 f 值，相機根據測光結果計算出對應光圈值的曝光模式，適合拍攝運動中的物體。

A 光圈優先

由你選擇光圈大小，相機會自動選擇能產生最佳曝光的快門。用 f 值代表，光圈值＝鏡頭焦距／光圈口徑，光圈越大＝進光量大＝景深小＝ f 值小。指定

光圈值改變快門速度，相機根據測光結果計算出對應快門速度的曝光模式，適合風景或人物。

M 手動設定

全部手動設定，你選擇控制快門速度與光圈，在檢查曝光的同時請調整快門速度與光圈。

Auto 自動

相機自動判斷最佳模式，適合風和日麗陽光好的時候。

> ⊙ 簡易設定一拍上手
>
> ISO 低、快門快、光圈小

設定方式

對焦

對焦準，景物就清楚，對焦不準，照片比一千度散光還要失焦模糊。可設定手動或自動對焦（AF）。半按快門讓相機自動對焦是最簡便的方式，若對焦點不對，可再次半按快門對焦。

焦距

改變焦距可以拉近拍攝物體跟相機的距離，變焦越多越容易晃動或模糊，最好的辦法是移動身體靠近拍攝主題。

變焦方式分成兩種：

1 光學變焦：移動鏡頭來拉近或拉遠。

■曝光亮度三要素：光圈、快門、感光度

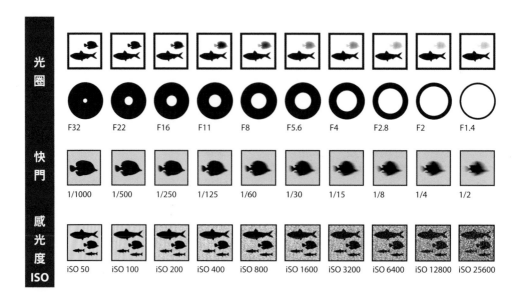

2 數位變焦：超過光學變焦距離後還想拉近，會變成數位變焦，雖說是變焦，但其實是擷取影像並裁剪出指定大小。影像容易晃動模糊，較不建議。

感光度 ISO

數字越大感光度越高，高 ISO 感光強，可縮短曝光時間但影響畫質，照片的雜訊及顆粒，稍微一放大就原形畢露，特別是暗位陰影部分更明顯。

低 ISO 畫質較細膩，色彩也更真實，不熟悉可選自動 ISO 讓相機依照當時場景決定 ISO 值。

ISO 值與快門速度、光圈的調配緊密相連，ISO 越高，曝光所需時間越短。

曝光補償

也稱為 EV（曝光值）調整，曝光補償增加＝即進光量增加一倍，可以使圖像更亮；反之則更暗。

光差太大時，測光功能會因表面的光線太強或不足而判斷錯誤。比如雪地，相機會以為太亮而減少曝光，夜晚光線少又以為太暗而增加曝光，這種情況時，可利用手動增減曝光補償來改善。

內建的情境模式皆已自動調整好曝光模式，剛開始可以使用內建模式（AE=Auto Exposure），熟悉再嘗試自己手動調整曝光值。

看懂相機焦距

4xWIDE OPTICAL ZOOM 4.5~18.0mm 1:2.0-4.9 相機上常見的數值是什麼意思呢？

· 4xWIDE OPTICAL ZOOM：四倍光學變焦
· 4.5~18.0mm：最短及最長焦距。
· 1:2.0-4.9：鏡頭的最大光圈值。2.0 指鏡頭位於最短焦距時有 2.0 的光圈值；4.9 指鏡頭處於最長焦距時的光圈值。

白平衡

水會吸收光線和顏色，故需調整白平衡設定，最簡易的方式是內建的水下模式或手動調整加強紅色，還原海底真實顏色。

實用功能

錄影

照片無法呈現的感動，就用影片來記錄吧。錄影時移動身體、角度、相機或調整焦距都請慢慢來，否則影片天旋地轉，光看就頭昏。此外，錄影時拉近焦距太多也容易影響畫質喔。

影片摘要

拍照的同時可以錄影，相機會自動記

錄快門前 3 秒的影像，一天拍下來後會有一段全天濃縮精華的影片，拍的照片越多，紀錄的影片也越長。

定時攝影，縮時影片

與短片剪輯有異曲同工之妙，不同的是，縮時影片是相機架設在腳架上固定不動，設置定時連拍，拍攝場景自己慢慢移動，比如日出日落，固定每 30 秒拍一張照片，共拍 100 張照片，而後會連接成一部縮時影片。

水下使用此功能，可把相機固定在手臂或頭上，邊游邊拍，因為若相機不是固定在一個地方，影片效果不會太好，重點是游動時，相機可定時自動拍攝，不會錯過精彩瞬間，影片則是其次。

連拍

按下快門不放，每秒自動連拍直到放開快門。常見的有幾個連拍選項：

1 記錄前五張；2 不論拍多少，只記錄最後面的五張；3 不限張數全部記錄。

連拍的好處是快速移動的主體，難對焦，連拍幾十張也總有一張是清楚的，但回來看照片時會刪到頭昏眼花。

手晃補償

水下拍照的水流多少會造成手晃，照片模糊，開啟晃動補償，能有效減少晃動模糊。

解析度

拍照的解析度選擇最高品質相片，因為拍完後多少會需要編輯修改或剪裁，解析度太低，稍微編輯過就會出現明顯顆粒，在手機螢幕裡看會覺得還不錯，一放到電腦上相片顆粒無所遁形。

場景模式

場景模式是初學者的好幫手，相機已調整好在各個場景的最佳設定，且各個模式下還是有調整選項，比如人像模式下可以設定開啟或關閉閃光燈，也能調整白平衡。

相機內建許多的場景模式可使用，建議模式不代表就是最佳模式喔，不妨發揮創意，調換各種場景模式，例如用花卉模式去拍水下繽紛色彩的海葵，寵物模式來拍小丑魚，說不定能創造意想不到的特殊效果。

水下模式		剛開始拍水下照片，建議先從內建的水下模式開始，再從裡面微調如白平衡等功能，拍出來的效果媲美專業攝影師的手動設定。等熟悉後可再轉換其他拍攝模式或更改設定。
人像		適用於拍攝出膚色柔和且自然的人像，當主角距離背景較遠或使用遠景鏡頭，背景細節將被柔化以使構圖具有層次感。也就是柔焦，背景柔和凸顯主角人像。
人像美肌		與人像一樣，外加美圖柔膚效果。
黃昏		保留日出或日落的微弱自然光下的色彩。
風景		適用於白天鮮豔的風景拍攝，閃光燈及 AF 輔助燈將關閉。
兒童		兒童快照，服飾和背景細節表現鮮明，且膚色保持柔和自然。
運動		高速快門可凝固動作以拍攝動態的運動照片，並在其中突出主要主體，也可用來拍攝移動快速的主題。
近拍		花卉、昆蟲或其他微小生物體的近距離拍攝，微距鏡頭可用在 10 公分內近距離對焦。
顯微鏡		類似近拍功能，但可以靠得更近，甚至像顯微鏡一樣直接貼在物體上無空隙。
夜間人像		在光線不足的條件下拍攝人像，使主要主體跟背景達到自然平衡。
聚會、室內		拍攝室內背景照明的效果，適用聚會和其他室內場景。
沙灘、雪景		拍攝陽光下水面、雪地或沙灘的亮度。
寵物肖像		拍攝寵物或動物。
燭光		燭光、昏暗燈光，或黃色光源的情況。
花卉		拍攝鮮花盛開或其他擁有大片鮮花的場景。
秋季色彩		秋天美麗的紅與黃色。
食物		拍攝美食物相片。

■各種水下模式

現在相機的水下攝影功能已經越做越好，不同的水下情境拍人物、各種類型的魚或景物都有其對應的模式，水下抓拍、近拍、廣角及 HDR，輕鬆拍出美照。

水底抓拍，適合水下人像。

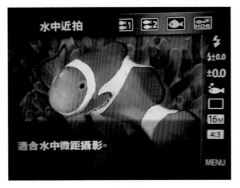

水中近拍，適合拍小型生物。

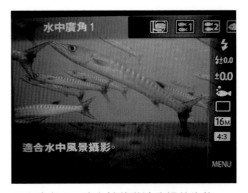

水中廣角 1，適合拍移動速度慢的生物。

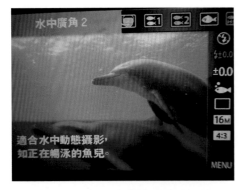

水中廣角 2，適合拍移動速度快的生物。

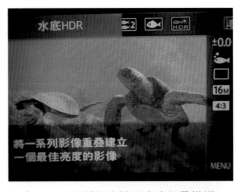

水底 HDR，可增加光線明亮度但易模糊。

1-4 周邊裝備

你身邊是不是有一些人喜歡萬事俱備，堅信工欲善其事，必先利其器？這是很好的觀念，但套在水攝上就不完全通用了。

常常看到水下攝影師手上拿的相機裝著比臉大的鏡頭，周圍八爪章魚般的燈架及設備。

雖然是在海裡拍照，也無須一開始就把錢砸到海裡。水下攝影器材不需要一次到位，因為剛開始拍照的練習與適應期，還不知道什麼裝備更適合自己的拍攝習慣，待熟悉相機操作及拍攝後，再考慮慢慢加購輔助工具來升級相機功能，進一步提升照片品質。

1. 廣角或魚眼鏡頭

鏡頭的重要性人人都知道，專業攝影師身上攜帶著三個以上的鏡頭已見怪不怪，因為好的鏡頭不但可以擴大拍攝範圍，且兼具吸光及過濾的效果，明顯感覺到影像更明亮清楚且銳利，視覺效果變寬闊。

無法外接鏡頭的數位相機，可採用廣角端配合光學防手震與高感光度。

鏡頭動輒數萬元起跳，適合具備相當攝影及潛水經驗者，且鏡頭都有專用機型，換相機後不一定通用，因此不建議初學者購買，當拍攝機會更多或想朝專業路邁進的人才需考慮。

廣角鏡頭

鏡頭保護

鏡頭是相機的眼睛，需要細心保護。不使用時一定要套上防護罩，潛水時也是下水後要拍照時才能拿開，隨時用手固定好，不要讓它在水裡晃來晃去。

2. 外接閃燈／手電筒

海水會吸收光線，直接影響色彩，水下肉眼看起來色彩鮮豔，在鏡頭裡都會較為平淡，因為顏色被吸收掉了，水下光線越充足，照片顏色越鮮豔。天氣不好或能見度不佳時，可利用外接閃燈或手電筒補充光源，還原真實色彩。

外接閃燈

3. 擴散板

相機內建的閃光燈是在一公尺的有效距離內瞬間打出強光，光源範圍集中，在閃燈前方加一片擴散板可讓光源平均分布。

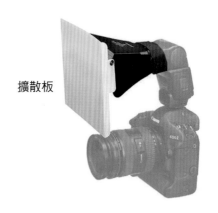

擴散板

4. 自拍棒

自拍棒可不只陸上好用喔，水下攝影也是一個好工具，有時我們看到一些影片，則是主角自己拿小型運動相機，邊游邊錄，記錄下美麗海世界，這可都是靠自拍棒才能完成的喔。

不只自拍，有時候想近距離拍攝魚但無法太靠近的情況下，也是自拍棒出馬的好時機。

5. 失手繩

水中難免會遇到水流強，或者手忙腳亂時相機被沖走，風浪一大幾乎就等於得重買，通常購買相機時就會附一條繩

自拍棒

子，一定要綁在相機上，亦能另外選購可延長的彈簧相機勾繩。

彈簧相機勾繩，可以防止手滑，固定相機不被沖走。

6. 電池

出去玩想拍照時發現沒電那種無能為力感絕對沮喪，水下沒有行動電源隨時支援也不能換電池，再好的相機都是英雄無用武之地，只能用眼睛記錄，若幸運遇到海龜在你身邊圍繞，絕對會後悔萬分。

水下比陸地拍照更耗電，切記攜帶至少一顆備用電池，並且每天充電。

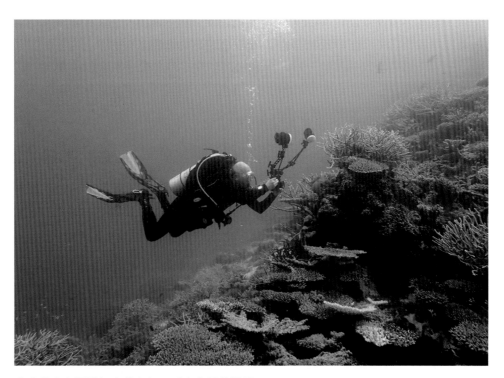

專業的水中攝影師拿著有如八爪章魚般的裝備。

1-5 記憶卡

相機儲存媒介當然是記憶卡，但記憶卡存取速度、容量都與相片息息相關，該如何選擇記憶卡才能抓住最難忘的瞬間呢？

看懂記憶卡

記憶卡分 CF, XD, SD, SDHC, SDXC Mini SD, Micro SD 幾種類型，CF 現在較少見，Mini SD 及 Micro SD 因體積小是手機常使用的種類，能用轉接卡轉成 SD 卡。目前最通用、相容性最高的是 SD 卡。

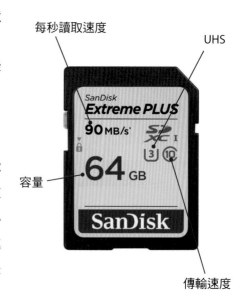

每秒讀取速度

UHS

容量

傳輸速度

SD 採 FAT12, FAT16 系統，最大容量只有 2G，SDHC 採 FAT32 系統，容量有 2 ~ 32G，SDXC 採 exFAT 系統，容量可達 32GB ~ 2TB 且速度更快。

容量：8G, 16G, 32G, 64G, 128G……TB

相機儲存格式解析度越來越高，檔案也越大，需要更大容量的記憶卡，建議至少採用 32G 以上的容量。

MB/s'：每秒讀取速度

數字越大速度越快，慢速記憶卡將會耗費更多的時間儲存影片，有可能導致影格遺失或沒有聲音的情形。

Class：傳輸速度

數字越大速度越快，Class2 = 2mb/

秒，4 = 4mb/ 秒，6 = 6mb/ 秒，10 = 10mb/ 秒，然而技術日新月異，class 6 也能有 16 ～ 20mb/ 秒的表現，看讀取速度 MB/s' 是更準確的判別方式。

UHS 支援＝ Ultra High Speed

UHS 的數字就是支援 UHS 的 SD 卡最低寫入速度，分 U1 速度 10MB/s 與 U3 速度 30mb/s，目前常見的 UHS-I，讀取需要支援 USB3.0 的讀卡機。連拍或高畫質 4k、2k 錄影的話，建議採用 U3。

選購技巧

購買記憶卡前，請考慮以下幾點：

儲存容量 32GB 是目前最普及且價格合理的，建議選 32GB 以上的容量。

存取速度 包裝或記憶卡上會標明詳細的讀取 Read 及寫入 Write 速度。

廠牌 不是選大廠牌，而是要選擇品質穩定的廠牌。

保固期限 有一年、三年、五年，終身保固最好。

相機支援格式 使用相機不支援的記憶卡格式，可能無法使用或拖慢速度。

WIFI Wifi 記憶卡，拍完可馬上傳到手機裡，立即上傳打卡。

格式化

新買或使用一段時間後，記憶卡內部會有許多暫存資料，長久累積可能會拖慢儲存速度，建議定期格式化清除舊資訊並降低中毒的風險。

保存方式

不使用時，請放在相機或保護殼內，避免潮濕和風吹日曬，直接跟其他物品接觸可能破壞記憶卡讀取晶片。

可拍張數

在不同畫質解析度時可拍張數，拍攝時螢幕會自動顯示可拍張數，建議採最高規格，檔案雖大可換得較佳畫質，日後確認不需要那麼大的檔案格式也可幫照片瘦身縮小檔案。若一開始用太低的解析度拍，之後編輯或列印，看起來都是一格一格馬賽克。

下頁圖表所列為概略值，僅供參考，實際可儲存張數會因使用的記憶卡、檔案大小、資料量及畫質精細度而有差異。

■ 常見拍攝比例

拍攝比例一般是配合相機螢幕 (感光元件) 的比例，拍攝當下調整比例類似在相機內裁剪，若非拍攝主題明顯突出，在腦海中有理想的比例，否則建議配合相機螢幕。除了以下四種常見比例，也可依照需求，透過後製裁剪不同比例如 5:7、12:17 和……的照片。

3:2

單眼相機的預設比例。

4:3

最常見的拍攝比例，配合相片沖洗規格。

1:1

正方形的比例在拍場景很少使用，比較常見於微距或近拍的主題，如單一珊瑚或魚，像是放了聚光燈一樣。

16:9

16:9 類似全景的感覺，不同於眼睛常見的比例，拉長視覺寬度，看上去較廣闊感。

■ 畫素與記憶卡可拍張數

相機畫素		800 萬	1000 萬	1200 萬	1400 萬	1600 萬
JPEG 檔案大小		2MB	2.5MB	3MB	3.5MB	4MB
可拍張數	4GB	1,600	1,200	1,000	800	600
	8GB	3,200	2,400	2,000	1,600	1,200
	16GB	6,400	4,800	4,000	3,200	2,400
	32GB	12,800	9,600	8,000	6,400	4,800
	64GB	25,600	19,200	16,000	12,800	9,600
	128GB	51,200	38,400	32,000	25,600	19,200

■ 拍攝比例與記憶卡可拍張數

解析度	比例	每 4G 可拍張數	
		高品質	標準
低	4:3	1,880	3,540
	3:2	2,100	4,020
	16:9	3,440	6,340
	1:1	2,469	4,630
中	4:3	960	1,880
	3:2	1,070	2,130
	16:9	1,260	2,460
	1:1	1,290	2,510
高	4:3	600	960
	3:2	980	1,080
	16:9	800	1,280
	1:1	800	1,280

■ 記憶卡可錄影時間

拍照格式 / 記憶卡容量	1920x1080x30 fps	1280x720x30 fps
4GB	33min	43min
8GB	1h 6min	1h 26min
16GB	2h 16min	3h 35min
32GB	4h 35min	5h 48min
64GB	8h 54min	11h 14min
128GB	17h 48min	22h 28min

播放高速影片時所需的時間與拍攝的時間不同。若錄製 10 秒的高速影片,則播放的影片長度變為 80 秒。

1-6 相機準備及保養

　　水下相機及防水殼因為接觸海水及鹽分，若不仔細保養，一年不到可能就會因為鹽分沙粒卡在按鍵，或鏡頭長期被陽光照射，影響感光元件，照片品質降低及相機操作不聽使喚。

　　每次使用都需要細心照顧與保養才能延長相機使用年限，這裡就來告訴大家該怎麼保養相機。

使用前

1. 準備

先把所需物品全部拿出來，一字排開準備好。

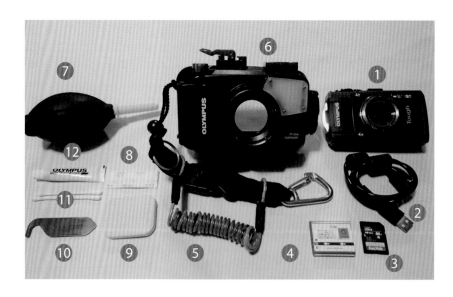

❶ 相機	❺ 失手繩	❾ 粉撲
❷ 充電線	❻ 防水殼	❿ O-ring 挑棒
❸ 記憶卡	❼ 吹球	⓫ 棉花棒
❹ 電池	❽ 乾燥劑	⓬ 矽油膏

2. 清潔相機內外灰塵

檢查每個開關周圍是否有灰塵或水氣。

3. 檢查開關是否關閉

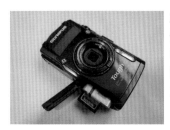

放電池、記憶卡，確認電池充電、記憶卡功能正常。

關閉安全鎖。

再次確認相機所有開關已關閉。

放置轉接環。

固定轉接環。

4. 測試

開啟電源並測試各個功能及按鍵。

5. 相機準備完成

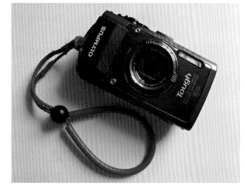

若沒加防水殼而是直接單用相機，請綁上失手繩。

6. 清潔防水殼

取出 O-ring。

用棉花棒仔細清潔防水殼溝槽，及內部每個地方。

用吹球把內部任何可能的細小灰塵毛屑都清得一乾二淨。

7. 清潔 O-ring

用沒有毛屑的布或紙巾擦拭，然後用手摸一圈確認沒有任何異物。

塗上矽油膏。

均勻塗抹，薄薄一層剛好就夠了。

O-ring 也要保養

O-ring 能防止任何水氣進入防水殼內，是防水最重要的東西，一點點細小沙粒都可能讓防水功能失效。O-ring 過乾時，材質脆弱，防水功能下降，因此需要經常保養，不論是經常或偶爾使用都一樣，像我一樣天天下水拍照的人，建議至少兩週清潔保養一次，可以每週更好。不常使用的人，下水前必定要仔細塗上矽油膏保養，確認相機及防水殼都滴水不漏。

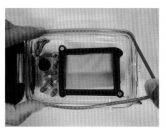

放進防水殼中。

開啟電源並測試各個功能及按鍵。

8. 裝機

放置相機。

9. 防水確認

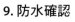

放在水中按看看所有按鍵,排掉機殼內的空氣。

放防潮包。

10. 完成,固定失手繩

關閉機殼及安全鎖。

扣好安全鎖。

相機準備完成,可以安心下水了。

使用中

1. 相機放在陰涼處，切記不可把鏡頭對著太陽，陽光可能會導致機殼變形。

2. 不要在潮濕或風大的環境打開防水殼或更換電池、記憶卡。

3. 關閉電源後才更換電池。

防潮劑

用途是吸收濕氣，保持防水殼內的乾燥，保護相機不受潮，此外若水下拍不停時，相機機身過熱產生熱氣可能導致鏡頭起霧，防潮劑這時就發揮功能囉。

自製防潮箱

所有相關的產品都可放在一起防潮箱內，如燈具、充電器、鏡頭等需要保持乾燥的東西。

小型防潮箱沒有隔層，可以用沒有棉絮的布，如拭淨布隔開。放在室內避開陽光照射或潮濕的地方，每個月打開檢查，確認沒有濕氣並定期更換防潮劑。

使用後

每次使用後，都一定要仔細清潔相機，天天使用也一樣。懶惰不清的話，日積月累按鍵裡會卡滿了海鹽，每個按鍵都不聽話喔。

1. 清洗

連同防水殼放在乾淨的清水中浸泡一段時間。

在水中按壓每個按鍵，把鹽分或空氣按出。

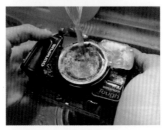

用流動的清水輕輕沖過相機每個角落再拿出來。

防水殼的邊緣也別漏掉。

2. 擦乾

用乾布輕輕擦拭機身外殼每個角落，

輕按每個按鍵，擠壓出按鍵內的水分。

靜待一段時間等濕氣揮發掉。

3. 打開防水殼拿出相機

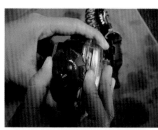

開啟安全鎖，打開防水殼。

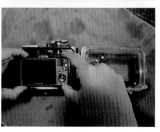

取出相機。

4. 放乾燥劑到防水殼內

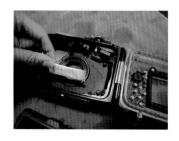

5. 取出 O-ring 並關閉防水殼

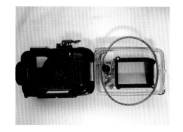

6. 存放

取出電池及記憶卡。把防水殼跟相機存放在室溫環境及或防潮箱中，避免放置在太熱、冷或溫差過大的環境。

1-7 進水急救

若使用直接接觸海水而非防水殼的防水相機，因為海水中的鹽分、水壓……若拍照前後沒有細心維護，耗損率比陸地上使用來得高。若相機本身不防水，單靠防水殼更是必須小心翼翼檢查，一個不小心相機就泡湯了。

常見進水原因

1. 相機安全鎖沒有鎖上。

2. 防水殼未確實緊密關閉。

3. 疏於保養，按鍵卡鹽分，使用後沒有清潔。

4. 超過所限深度：防水相機都有規定可用最大深度，超過幾米沒有問題，如：防水最深 12 米，即使不小心超過到 15 米，不會讓相機進水，但深度超過限制太多且經常這樣，等於把相機放在危險邊緣。

注意：潛水時都會有潛水電腦錶來確認當時深度，相機內若已接近限制深度，螢幕也會出現深度提醒。

5. O-ring 沾黏沙粒或毛髮等細小碎屑。這是最常見的進水原因，絕對要細心檢查過 O-ring 的每個角落，肉眼看不見的小碎屑都有可能摧毀防水線。

防水殼進水。

防水殼安全鎖沒鎖上。

相機安全鎖未關閉。

SOS 進水緊急處理

1. 馬上離開水面。

2. 絕對不要嘗試開機，此時電力進入機器內會造成內部零件燒毀，更嚴重的二次傷害。

3. 用淡水沖洗機器表面的鹽分，避免鹽分腐蝕相機。

4. 擦乾機身表面水分，擦乾不是甩乾，搖晃機身可能讓原本只在一區的水，進入整台相機內。

5. 取出電池、記憶卡。

6. 用乾布擦乾，並讓其保持乾燥，可用吹風機冷風加速水分蒸發，但千萬不可使用熱風，過熱的氣體可能造成機器變形或損害零件。

7. 儘速送到維修中心，時間越久氧化鏽蝕的問題越嚴重，拖太久就只能汰舊換新買相機囉。

防潮處理

米粒能吸收濕氣，相機處於潮濕環境過久，或進水但無法立刻送修，可先放防潮箱裡面放乾燥劑，或米缸內去除內部水氣。

善用老祖宗的智慧，把相機放到米缸裡，讓米粒吸收濕氣。

O-ring 沾黏沙粒。

防水手機進水處理

「啊！手機掉進水裡了！」近年來許多廠牌推出防水手機，使得上面的慘劇不再發生。但還是會有因為孔蓋未確實密合、封條卡沙子以至於進水的情況。萬一不幸發生，處理方式跟相機類似，無法取出電池的手機，跳過步驟 5，其他相同。

1-8 起霧處理

起霧≠進水

戴眼鏡的人一定都有過從的室內室外環境改變，眼鏡瞬間起霧的經驗，相機是同樣的原理，當外部與相機內外溫差過大會產生霧氣。相機起霧是因為機身或防水殼內有水氣，一旦溫差過大就會起霧。

引起水氣常見的原因是相機放在潮濕的環境中過久，或使用後水氣還未乾就裝機帶下水。防水相機由於機身完全密封，使用過久機身過熱會起霧，一起霧就必須降溫才能減少霧氣。

無論是相機與防水殼之間，還是相機的鏡頭內部，都有可能因為溫差而起霧，最好的方式是避免劇烈的溫度變化，下水拍照之前不要把相機暴露在陽光直射的高溫或者船艙空調的低溫下。另外，在防水殼裏放一包乾燥劑也能減少起霧問題。

降溫的方式

若已經起霧了也千萬不要直接打開防水殼，先把相機放到溫度低的地方，靜置一段時間等水氣揮發，再打開防水殼或相機。

兩次潛水或浮潛的中間休息，若人進去室內冷氣房休息同時也把相機帶進去，休息過後又直接從冷氣房帶出去，這樣會因溫差過大導致鏡頭起霧，不用擔心，相機沒壞，只是經常瞬間溫差改變，的確對相機不好。

如何減少起霧

每次使用相機的前中後都把相機置放在室溫環境或水桶中，讓相機先適應接下來的環境，減少溫差。

相機與防水殼之間起霧。起霧不等於進水，可別看到這樣的畫面就嚇壞了。

1-9 相機打包託運

　　相機跟電腦這類 3C 精密儀器，不能摔不能撞，即使是寫上防摔防撞，也別親身實驗，出外最好的方式是自己手提或隨身背著，且防止強烈搖晃碰撞。出國用手提行李攜帶。

相機打包技巧

小相機用任何背包皆可，大型相機可使用專門的相機背包。

防水相機

防水相機裝進相機包，放在隨身背包內。

電池或記憶卡可放一起。

相機 & 防水殼

把相機放進防水殼內。

鏡頭用護套罩住。

底部先放衣物或毛巾。

依序放入，每個東西都平放。其他精密電器、相機可以放一起。

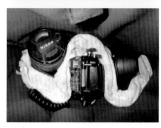

全部放好後，用衣物或毛巾隔開保護。

相機保險

新購買相機時，原廠都會提供一至三年不等的保固期，保固期保障的是相機本身的故障問題，比如說相機會自動關機、無法按快門、螢幕故障……等，人為因素不包含在內。

3C 商品險

有鑑於此，保險公司推出 3C 商品險及延長保固，把此風險轉嫁到保險公司，3C 產品日新月異，一段時間就推出新品，過保固期或使用超過一年後，維修費用通常跟買新的差不多，額外加購保險的必要性不高。考慮加保前可先算上折舊、保障內容、保費與產品本身的價值是否相當……等各項因素後，確認符合需求，再決定是否需要額外加購。

旅遊失竊險

旅遊失竊是保障在外旅遊期間，若不幸財物失竊，可以向保險公司索取損失賠償。購買時記得看清楚條約，確認其涵蓋的範圍是否包含財物失竊險，以及申請賠償所需的必備文件。

旅遊不便險＋個人責任險，可提供以下保障：

· 班機延誤	· 班機改降
· 行李延誤	· 行李損失
· 旅行文件重置	· 額外住宿及交通費用
· 提前結束旅程	· 食物中毒
· 劫機慰問	· 信用卡盜刷

第二章
潛水技巧

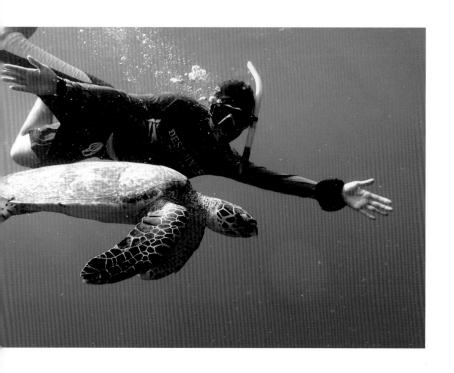

2-1 浮潛也能拍出美照

全世界有 70% 是海洋，不去接觸它就等於錯過 70% 的世界。透過簡單、人人都學得會的浮潛，就能一探美麗的海中生物。等浮潛的經驗較多後，你會發現浮潛就像 window shopping 還不夠過癮，潛水能讓你真正進入海世界，置身其中。

從浮潛進入水中世界

書中這麼多照片，你是不是邊看邊想著，我不會潛水，怎麼可能拍得到或看得到那麼多魚呢？你知道嗎，書內的照片有許多是我浮潛時拍的，浮潛或深潛有不同的拍攝角度，並非唯有深潛才能拍出好照片喔。

一般來說，熱帶珊瑚礁海域物種最豐富、最豔麗的深度是 15 米左右，更深處則會發現許多驚喜，潛水必能看到更豐富、浩瀚的海底奇景。但是魚兒魚兒水中游，除了極少數的幾種深海魚，幾乎大部分的魚，鯊魚、海龜、鯨鯊、小丑魚……不論浮潛或深潛都看得到。有些地方適合浮潛，有些地方適合深潛，看該地的海域生態及地形結構，不代表浮潛只看能到零星小魚，更不等於潛水

才有壯觀大魚喔。

遇到鯨鯊也不意外

海中住著各種海洋生物，環境特別適合某種魚生長的，該魚種數量就會特別多，也就是看到的機會更大。

有些人一輩子的夢想就是跟鯨鯊一起游泳，在台灣潛水了幾千次，一直夢想著有一天能夠親眼目睹鯨鯊的身影。到了馬爾地夫，才發現鯨鯊就住那，連第一次浮潛的小孩都能看到，當地人還語氣平淡的說：「昨天我在家門口看到三隻游過。」

聽過有人講梭魚風暴，在菲律賓發現可遇不可求，看到風暴趕緊利用這股幸運能量去買樂透；轉戰詩巴丹才驚覺，原來要看風暴不是有或沒有而是大小的差別；再到加拉巴哥，原來什麼魚都是以風暴的姿態出現。

跟風景名勝一樣，要看 101 請到台北，跑去台東又怎麼能看得到日月潭的美景呢！想看什麼生物就去到牠們的家。潛入水中跟尼莫還有多莉打招呼，親身感受海底總動員，才是最棒的。

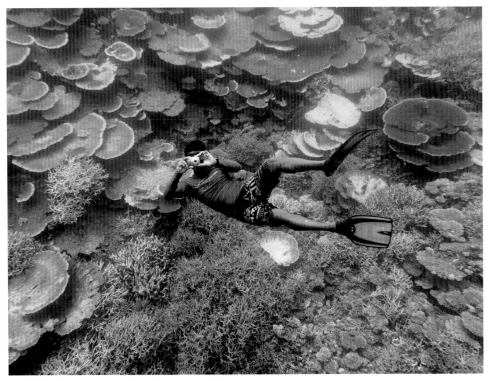

歡迎大家親身體驗，盡情享受無重力的水底世界。

不用出國就能看到美麗熱帶魚

台灣四面環海，福爾摩沙的稱號可不是憑空而來，位於太平洋上有黑潮經過，清澈的能見度加上海水潮汐帶來的各種生物及蓬勃生長的珊瑚礁，從小到螞蟻般大小的微距生物到大型蝠魟，應有盡有。

墾丁、小琉球、綠島、蘭嶼都是世界級的潛點，身為台灣人極為幸運，不用舟車勞頓，家門外就有。

潛進無重力的海世界

我喜歡潛水是因為在水下感覺很自由，舒服安靜，海世界的豐富生態及色彩繽紛的珊瑚，海洋就像是我的充電站，只要潛水就能讓我精力滿滿，它的迷人之處一定得親身感受才能了解，好好享受無重力的水底世界。

沒有潛水過，不會、也不了解潛水？該如何開始呢？接下來就讓我來一一為您解答疑問吧。

2-2 浮潛、自潛、深潛

無論你會不會游泳，都有在水中玩樂及拍照的方式，包括浮潛、自由潛水及水肺潛水。

浮潛

玩水第一首選，簡單容易輕鬆，人人皆可玩，不會游泳的人穿上救生衣也可以下海找尼莫，身體放輕鬆，掌握浮潛技巧也能拍出讓人驚豔的照片。

浮潛可見景色最美的是類似斜坡或小斷崖，深淺水交界處，陽光照射海水不同深度反射出清透藍與湛藍色，加上有溫暖充足的陽光跟食物，是各種熱帶魚最喜歡的環境，珊瑚色彩繽紛，美得令人讚嘆。

自由潛水

介於浮潛跟水肺潛水之間，利用不同的呼吸、平衡壓力……等技巧，下水前深呼吸利用一口氣下潛到海裡，等到要換氣的時候再上水面。

游泳高手可利用自由潛水的方式下水，沒有吐氣時產生的泡泡，不會驚動海中生物，好奇心重的小魚會游過來跟你打招呼喔，照片也有更多拍攝角度。

水肺潛水

潛水是揹著水肺裝備及氣瓶，潛到海中，在水中能待 30 分鐘以上，沒有證照的人可在專業教練的課程及陪同下進行潛水，具進階證照的人最深可到水下 40 米。

水感

水感是在水中與水共游的感覺，電視常看到有人在水裡輕輕鬆鬆像條美人魚，上下左右還能旋轉跳躍！不需要是奧運金牌游泳高手，放鬆心情多下水，持續練習游泳、潛水技巧，就能抓到「水感」在水中隨心所欲地來去自如。

享受飄浮在水面的悠閒。
Olympus TG2, 4mm, F8, 1/160s,
0.00EV, ISO 100, 自然光／水下
模式／手動白平衡／仰角／正
中／馬爾地夫

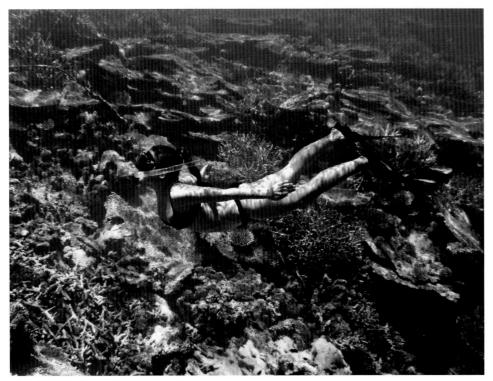

自由潛水讓人彷彿化身水中美人魚。
Olympus TG4, 8mm, F4, 1/250s, 0.00EV, ISO 100,
自然光／水下模式／水下白平衡／平角／正中／馬爾地夫

2-3 浮潛裝備

浮潛三寶：蛙鞋、面鏡、呼吸管（輕裝）

　　水上活動中心提供的都是較通用的規格，若需要特別蛙鞋尺寸或度數面鏡的人，建議自備浮潛裝備，穿著合適的裝備戲水，如魚得水。

挑選適合的裝備及問題處理

　　浮潛時有時候呼吸管進水，面鏡漏水，光處理這些問題就讓你精疲力盡，玩興盡失嗎？現在就教你怎麼配戴浮潛裝備及問題處理。

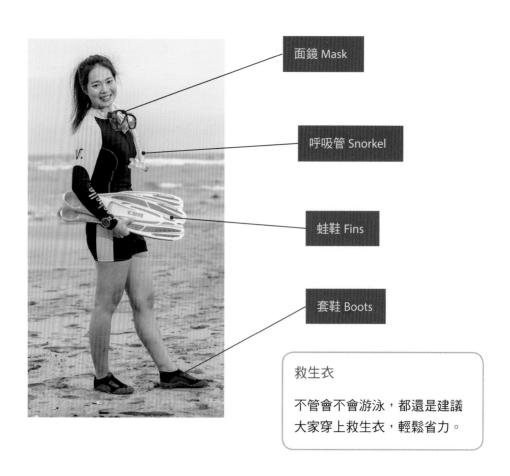

面鏡 Mask

呼吸管 Snorkel

蛙鞋 Fins

套鞋 Boots

救生衣

不管會不會游泳，都還是建議
大家穿上救生衣，輕鬆省力。

面鏡

挑選適合自己的臉型，必須可以完整包覆住從眉毛到鼻子人中的位置。

1. 先檢查面鏡是否乾淨，然後把面鏡帶往外撥。配戴前先把臉上所有頭髮往後撥開，毛髮會讓面鏡進水。

2. 放到臉上確認鼻子跟眼睛完整包覆在面鏡裡。

3. 面鏡帶在耳朵上方，不壓耳。

4. 戴上去後調整鬆緊。太鬆，將面鏡帶往正後方拉。

5. 太緊，撥開面鏡扣。

6. 面鏡太緊或太鬆都會漏水喔，只要舒服服貼即可，潛水過程中仍然可以調整，千萬不要因為怕進水而拉過緊，眼睛都被拉成丹鳳眼。

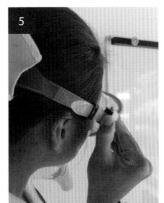

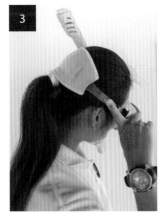

呼吸管

咬嘴完整沒有破損能夠完整咬合，下方有儲水槽的能更輕鬆的排水。穿戴時只要記得「ㄚㄧㄨ」方式。

1. ㄚ：嘴巴張開，把咬嘴放進嘴巴。

2. ㄧ：用牙齒卡在咬嘴上。

3. ㄨ：用嘴唇完整的包覆咬嘴。

注意：只要正確擺放咬嘴即可，不需要刻意咬緊，免得幾分鐘後臉就抽筋了。

蛙鞋

合腳即可，太緊腳會痛，太鬆踢沒幾次就掉了還容易抽筋。怕磨腳脫皮的話，可以裡面穿潛水襪或套鞋。

蛙鞋（開放式）

1. 蛙鞋沒有分左右腳，穿進去後調整帶子。

2. 放鬆：壓住扣子，帶子往後拉。

3. 拉緊：兩邊帶子往後方拉緊。

4. 完成。

蛙鞋（套腳式）

1. 先用兩隻手用力把鞋子的腳後跟往後翻。

2. 整個後跟折到鞋底。

3. 把腳套進去。

4. 把鞋子後跟翻回來包住腳。

5. 完成。

■ 蛙鞋穿戴步驟

開放式

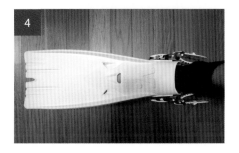

套腳式

2-4 浮潛問題處理

學會配戴的方式後，接下來告訴大家如何處理浮潛常見問題。

面鏡起霧

面鏡受溫差的影響，在水下會起霧，沒做除霧，一下水什麼都看不到。

1.除霧劑：專門除霧劑，牙膏、肥皂、沐浴乳也管用，都沒有也不用擔心，呸呸呸，口水就是最佳除霧劑。

2.塗上除霧劑，用手將其塗抹到面鏡內每個角落。

3.過清水沖掉除霧劑，此時切記手不要再接觸面鏡，手指上的溫度會洗掉除霧層。

除霧後防霧效果水上只維持約五分鐘，建議下水前再做除霧，且每次下水前都需再做一次除霧。

面鏡排水

隨著臉部表情或身體姿勢的改變，有時水會跑進去面鏡內，這是正常的，做排水即可，千萬別緊張把面鏡打開倒水喔，有時面鏡一打開反而會進更多水甚至鼻子嗆水。

1.頭往上抬約45度角，用手扶著面鏡上緣，輕微往下壓住，可別往上推，一不小心把面鏡推出去了。

2.用鼻子輕輕吐氣，會感覺面鏡下緣打開一點點，水就會從這裡排出。

若面鏡進水量較多，需要重覆多做幾次才能把水完全排出。

用手扶著面鏡上緣，頭上抬45度。

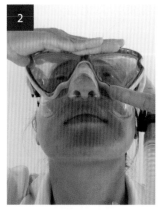

鼻子吐氣，水會從面鏡下緣排出。

呼吸管排水

若水面風浪大，浮潛時水會從呼吸管上面跑進去，該怎麼排水呢？常看到有人把管子從嘴巴拿出來直接倒水，但這樣只適合風平浪靜的時候，如果稍微有點浪，反而容易嗆水。

清除積水只需嘴巴用力吐氣，水就會從管子上方或下方的排水閥排出。

蛙鞋踢動方式

浮潛是跟著水流方向前進，不需要刻意踢動，水流會帶著前進，浮潛可不是游泳比賽，過度踢動速度太快，來不及欣賞漂亮的魚及珊瑚，水中就是要輕輕鬆鬆慢慢地觀賞水下美景。

1. 自由式

雙腿打直擺動大腿，幅度大且慢的上下踢動。膝蓋彎曲踩腳踏車式的踢法，又累又沒用，十分鐘就已經氣喘如牛還在原地打轉。

2. 蛙式

兩腳往後，感覺腳踝由外向內畫一個大圓圈。

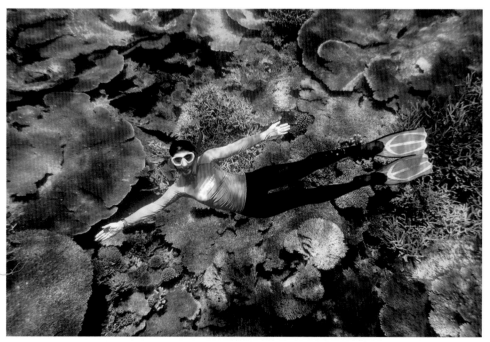

熟練之後，可以嘗試變換各種姿勢在水裡玩樂，享受水中飄浮的樂趣。

2-5 水肺潛水裝備

會覺得水肺潛水的裝備好像很多很麻煩？其實只要到潛水中心，都可以租借。體驗潛水通常包含全套裝備，持證潛水員租借費用各地不等，決定好潛水地點及店家後可另外諮詢細節。

潛水裝備

蛙鞋：幫助在水中踢動。

面鏡：能清楚看見水中景物，也有近視專用的鏡片。

呼吸管：浮潛使用。

防寒衣：保暖、保護皮膚。

浮力控制裝置 BCD：透過充氣來調整浮力，讓潛水員保持中性浮力。

調節器：將氣瓶內的高壓氣體調節為適當壓力，以供給潛水員呼吸。

電腦錶：提供潛水資訊，深度、水溫、可潛水時間。

配重帶：浮力補償。

氣瓶：儲存壓縮空氣供潛水員在水下呼吸。

其他輔助用品

除了水肺裝備外，流勾、浮力袋、水下信號裝置（鈴、探棒）跟手電筒都是不可不備的好工具喔！

手電筒：夜潛、洞穴或較暗的地方潛水的照明。

浮力袋：海上的水面信號裝置。

搖鈴：水下發聲裝置。

流勾：水流強勁潛點必備。

需要有自己的裝備嗎？

世界各地的潛水中心都可租借全套潛水裝備，體驗潛水通常已包含，持證潛水員可與潛店諮詢費用細節。是否購買最主要是取決於使用頻率。

以一年玩水次數來算（任何水上活動都適用，浮潛、潛水、衝浪……），看看你是你是屬於輕度、中度、還是重度愛好者。

輕度	低於五次	省下錢吧！用租的就好。
中度	五次以上	購買輕裝（面鏡、呼吸管、蛙鞋、防寒衣）
重度	超過十次	不用考慮，快去買！

如果你是中度愛好者，建議可以先擁有一套輕裝等貼身且輕巧的裝備，浮潛、潛水兩相宜，而且照相好看度大增。

■ 潛水裝備

面鏡

能清楚看見水中景物。

呼吸管

浮潛使用。

電腦錶

提供潛水資訊，深度水溫、可潛水時間。

防寒衣

保暖、保護皮膚。

調節器

將氣瓶內的高壓氣體調節為適當壓力，以供給潛水員呼吸。

配重帶

浮力補償。

浮力控制裝置

透過充氣調整浮力，讓潛水員保持中性浮力。

蛙鞋

幫助在水中踢動。

若你是經常潛水或是跟我一樣得用海水來解身體的渴「一週不下水，身體缺海水」症狀的人，那麼擁有一套自己的裝備絕對是不可少。除了租賃費用高昂，店家設備品質不一，運氣不好時，可能拿到故障品，我就曾看過店家提供會漏氣或有破洞的裝備給客人使用，潛水裝備攸關生命安全，使用熟悉且安全的裝備，在水中能更舒服自在。

該先買哪一個呢？光說不準，測驗看看你是哪一種：

如果你是……	你需要
近視超過 200 度以上，不佩戴隱形眼鏡	有度數的面鏡
特殊臉型？大臉、小臉、胖臉、瘦臉？	面鏡
特殊腳型、特大、特小腳	蛙鞋
長頭髮	面鏡帶
皮膚狀況容易敏感	防曬衣、防寒衣
喜歡拍照或被拍	浮潛裝備

潛水裝備打包

很多人覺得出國潛水要帶裝備又重又大，整套裝備夯不啷噹的加起來少說有個 15～20KG 跑不掉，該怎麼打包才能輕鬆省力呢？跟大家分享如何與潛水裝備輕鬆旅行的撇步。

浮潛裝備：面鏡、蛙鞋、呼吸管。

潛水裝備：面鏡、蛙鞋、呼吸管、調節器、BCD、防寒衣、套鞋、其他配備。

裝備箱／袋：潛水裝備託運，首先要有裝備箱／袋，潛店都有販售裝備箱或背袋，在台灣本島或離島用袋子或箱子都可以，出國因為行李運送托運過程可能損傷，建議使用裝備箱。

背網袋

Tip：出國裝備需要託運時，行李經常受到壓迫或撞擊，建議把調節器拿出來放手提行李內。

收納保存

確認有超過一個月以上不會潛水時，裝備過冬請先徹底清潔裝備內外，確認沒有任何灰塵、海水鹽分後，放進裝備袋收好。

防寒衣若長期壓在重物下會壓扁衣料材質，降低防水能力，平時請吊掛在衣櫥或放在裝備最上層，避免物品壓住。

■ 打包 Step by Step

防寒衣摺疊成箱子的大小，放在最底層。

面鏡也可以放進面鏡盒內保護。

放 BCD，打開扣環及所有帶子。

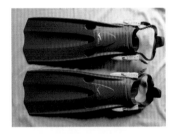

蛙鞋一上一下放置。

把調節器捲收好。

任何其他裝備如套鞋、浮力袋、防曬衣、棒子等，放在周圍空隙。

放調節器。

扣起 BCD，把所有東西固定好。

面鏡塞進蛙鞋內，保護面鏡不受擠壓。

打包完成。

2-6 良好的水中技巧

攝影與游泳是兩回事，在陸上的攝影高手，不等於水下能展現同樣實力，相同的，游泳或潛水高手也不等於能夠拍出好照片，兩者相輔相成，缺一不可。良好的水中技巧是連接攝影與水的重要橋梁，也是水下攝影的必備條件。

中性浮力

靠著調整呼吸深淺在水中掌握身體姿勢跟穩定度的技巧，吸氣會慢慢上升、吐氣下降，藉此來輕鬆穩定地停留在水裡，不會上下飄左右晃。

良好的中性浮力是水攝的首要條件，維持均勻的呼吸和柔的肢體動作，有助於接近、拍攝海底生物；過大和不恰當的動作往往會驚嚇魚群和小生物，一不小心蛙鞋還會破壞珊瑚、把水底泥沙揚起，影響能見度，影響拍攝的場景。

戶外活動天氣及潮汐變化，會有下雨、風浪、水流的天氣因素，不像陸地上可以腳站穩手拿穩，甚至有腳架輔助，水中完全得靠自己，更顯得浮力控制的重要。浮潛得看水面風浪，風平浪靜輕鬆簡單，若浪大身體左搖右晃無法穩定，照片也會拍得模糊不清。

呼吸方式

水中吸氣和呼氣都會影響浮力，導致持機不穩定，緩慢的動作更容易穩定身體。水中是用嘴巴呼吸，利用腹式呼吸的方式，持續緩慢的深呼吸，才能讓身體保持平穩且輕鬆，並有助提升中性浮力。過於短促的呼吸一段時間後會覺得缺氧喘不過氣。

拍攝時決定相機設定及構圖後，按快門前的一刻深吸一口氣，按下快門後再吐氣，在呼吸的間隔中按快門最能保持穩定。

4D 空間的攝影魅力

水中雖然難以固定位置，但水底是無重力的 4D 空間，少了地心引力的限制，360 度全方位多角度的拍攝，發揮的空間更大，更能創造出特殊的影像。

光線顏色因水深而逐漸消失，加上在深度或能見度多方影響，水攝有很多限制，培養更好的水中技巧能增強穩定度，拉近相機鏡頭與被拍攝主體的距離，提升拍攝效果。

踢動方式

游動時建議用將小腿微彎向上的蛙式踢法，除避免蛙鞋觸碰珊瑚外，更可避免因蛙鞋所產生動力，攪動海床，影響效果。

水中注意事項

結伴同行

任何水上活動都一定結伴同行，除了水中生物與景觀，潛水同伴也是極為重要的拍攝元素，拍魚的同時也可以請潛伴幫忙記錄自己在水中的畫面。

不要逞強

此外，水流會影響拍攝的穩定性，不可為了拍攝而刻意與水流對抗，當超越自己能力範圍時，應放棄拍攝，保持安全為上策。水中也需培養經常檢查潛水電腦錶及空氣錶的習慣。

下水時保護相機

相機最怕猛烈的撞擊或壓力，跳下水時的瞬間衝擊力會損傷防水殼，不論如何下水，都請小心保護相機。

船潛：人先下水，再請同伴遞相機。

岸潛：走下水時，避免晃動相機或不小心敲撞。

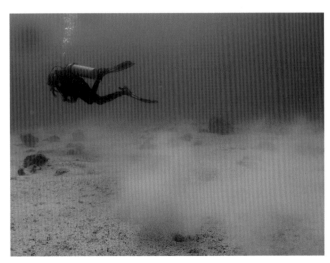

保持好中性浮力才不會把海底的泥沙全部踢起來。

2-7 潛水類型

潛水依照海域特性，有幾種不同的下水方式。

岸潛

從岸邊慢慢走下水，台灣各地的海岸地形多數都是岸潛。

船潛

從船上下水，在國外幾乎都是船潛。依照船隻構造，常見的兩種入水方式：

1. 跨步式：站在船邊，往外大步跨腳跳下水。適用於距離水面較高時，入水前要先確認水底沒有障礙物，而且深度夠深，以免撞擊受傷。

2. 背滾式：坐在船邊，背往後倒翻下水。乘坐小船時，為了避免重心太高使船翻覆，多採用背滾式入水。

夜潛

必須具備進階潛水員證照，跟白天潛水類似，主要的差別是須有外部光源，帶手電筒潛水。

船潛時最常用的是跨步式入水法。

許多生物在晚上比較活躍,夜潛可以發現不同的驚喜,像是烏賊及寄居蟹。

沉船潛水

海底尋寶探索水下寶藏,沉船大小深淺船體構造不一,有些是深度淺,即使第一次體驗潛水也能到,帛琉就有一艘沉船僅在水下五米,浮潛就能清楚看到。但絕大多數都是需要具備足夠的潛水經驗才能造訪。

放流潛水

水流強勁的潛點,越強越容易看到大魚,就像是水下高速公路,不需踢動,水流會帶著你快速奔馳前進。

沉船或放流潛水沒有最低證照規定,但建議至少有 50 次以上的潛水經驗後再去。另外還有幾種:冰潛、高海拔潛水、洞穴潛水,這些只限資深且經驗老道的潛水員,剛開始學潛水的人可別隨便挑戰喔。

■ 刺激的夜潛

我曾經在夜潛時與一隻白鰭礁鯊四目相交,不知牠是衝著燈來還是衝著我來,飛快游向我,就在幾乎快撞到時牠終於發現我長得不像魚,與我擦身而過。也曾有一隻大型海鰻跟著我的燈光在我腳邊游動將近 20 分鐘,直到轉身才看到牠,而我的潛伴就在後面拍照看好戲,上岸才通知我!

我很喜歡夜潛,夜晚經常帶著驚喜,每次進入水中,靠著燈光游動,就像是跳入夢中尋寶。

2-8 體驗潛水

我適合潛水嗎？

先問自己這三個問題。

Q1：會不會游泳？

Q2：有沒有浮潛過？

Q3：有沒有潛水過？

有答案了嗎？告訴你不專業但完全真實經驗的概略統計結果。

A1：會游泳 < 30%

（另外的 70% 呢＝怕水）

A2：浮潛過（包含水深及膝的深度）< 50%

A3：潛水過 < 10%

你屬於哪一組？別緊張，不管你是上面的哪一種，都能參加體驗潛水。

亞洲諸多傳統禁忌阻擋了許多人往外跨出，未知的事物彷彿與危險畫上等號，無邊無際廣闊的海洋簡直就是危險的同義詞。每年盛夏最適合戲水的季節碰上最諸事不吉的農曆七月，該不該下水天人交戰，新聞 24 小時強力放送，嚇得你花容失色只敢躲在家中滑手機。大海很安全，只是缺乏正確的海洋知識，一旦了解後會發現其實是自己嚇自己。

潛水 Q&A

Q：不會游泳，沒有證照可以潛水嗎？

沒問題，可以參加體驗潛水，全程會有專業教練帶領，參加一小時課程跟技巧練習後就可以進行你的第一次水底世界探險囉。

Q：潛水有年齡限制嗎？

滿 10 足歲以上就可以潛水，沒有年齡上限！我遇過年紀最大的潛水員是 90 多歲的老伯伯，精力旺盛一點也不輸年輕人喔！

Q：小於 10 歲就不能潛水嗎？

8 ～ 10 歲的小朋友可以參加最深 2 公尺的潛水，全程有教練陪同，父母可以在旁浮潛參與。

Q：潛水很耗費體力嗎？體力不佳的人可以參加嗎？

在教練的帶領下，你唯一需要做的事情是放輕鬆在水裡呼吸，享受水世界！

Q：女性生理期可以潛水嗎？

沒問題，使用生理棉條，上岸後儘速

填寫資料

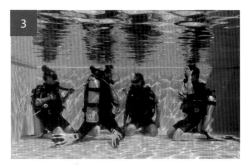
水下練習適應

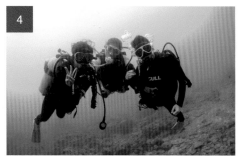
水下體驗潛水

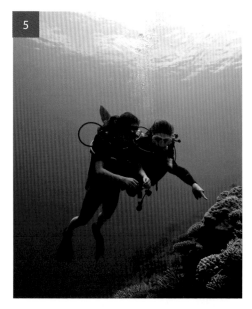
教練有點黏又不會太黏的在旁協助

體驗潛水大成功

沖洗身體並擦乾保暖，任何疑問也可以請教醫生或教練。

Q：計畫懷孕或已懷孕可以潛水嗎？

目前並無法確定水壓是否會對胎兒產生影響，安全至上，六個月內準備懷孕或準媽媽們等生產完後再參加吧。

Q：身體有疾病、動過手術或身體殘缺可以考潛水證照嗎？

請先行諮詢醫師建議並取得可潛水證明（中、英文），教練會按照你身體的狀況提供協助。

潛水是一項簡單輕鬆的運動，人人都可以親眼一探海底世界，沒有潛水過的人，心動了嗎？馬上行動！

如何選擇優良的教練、潛店？

1. 裝備好壞

裝備漏氣、破舊每一個人都看得出，穿一套故障裝備去潛水，別說你花容失色，連我都擔心不已。

2. 人數比例

按照規定是一個教練可帶最多四位體驗潛水。人數比越低越能得到教練的關注，一對一100%的注意力都在你身上。

3. 潛水時間

你絕對不想大老遠下水五分鐘就上岸，除非你自己喊卡，否則潛水時間應該至少有 30 分鐘。

4. 教練好壞

每個教練都有自己的教學風格，沒有最好只有最適合，只要你玩得安全跟開心就是好教練。

店家良莠參差不齊，非專業的人很難判斷，先上網作功課，看看其他人的評價與遊玩後的經驗。潛水不是買東西，便宜有便宜的原因，貴有貴的道理，「俗又大碗」這一套不適用潛水，一分錢一分貨，比價沒有意義，也別只用價格來決定。

安全性

如何判斷選擇安全的地點、海灘、水上活動呢？大自然充滿變數，風雨可能隨時來，沒有保證安全的地點，若已知危險又何必冒險。

結伴而行，絕對不單獨行動，不去超出自己能力範圍的地方。比如說颱風天去潛水就是拿生命開玩笑。

深度、水流、距離、難易不知道怎麼判斷，最快速又有效的方式是問當地潛店，有任何安全疑慮，店家跟教練是第一個喊卡的人。

海邊注意事項

安全第一

不論什麼季節，出海行程都是依風浪而不是雨量來決定，有時豔陽高照但風速過大，必須取消，或傾盆大雨但又可以出航。

不論會不會游泳，都穿上救生衣，輕鬆又安全。

結伴同行：請勿一個人獨自下水，同伴可相互照應，拍照分享樂趣。

潮汐：下水前先詢問漲退潮時間跟水流方向，時刻注意自己離岸距離。

傷口：身上有傷口或出血時不要浮潛，受傷也要馬上處理，以免感染。

防曬

戶外陽光紫外線強烈，烈日下極容易曬傷，防曬時時刻刻不能少，該怎麼防曬呢？一滴防曬乳所含的化學物質足夠殺死一片珊瑚，再加上下水前無論擦多少防曬乳都會被海水沖掉，沒防曬效用又污染海洋甚至嚇跑魚，最好的方式是穿上防曬衣物，整天都有最佳防護，不必擔心忘記擦或傷害海洋。

水下：穿上長袖防曬衣物。

陸地：在接觸陽光 30 分鐘前及玩水上岸 30 分鐘內塗抹最有效。

暈船

出海玩最怕暈船，掃興沒玩到還不舒服一整天，預防勝於治療，當天避免任何吃任何豆或奶類等易發酵食品，也可吃些薑、薄荷或具提神醒腦的食物，出海活動一小時前用餐，餐後 30 分鐘內吃暈船藥。

已經出現暈船症狀時，再強的藥都沒效，多喝水，呼吸新鮮空氣，保持通風涼爽，注視遠方如山或樹等固定的景物。

2-9 進階考證

當你完成體驗潛水後，像我一樣愛上了潛水，考一張潛水證照，體驗潛水只能去到最深 12 米的淺水域，且需要教練帶領，取得初階證照就可以到最深 18 米的地方，有不一樣的生物，而且能自己游動，感受無重力的內太空更自在好玩。

Q：拿到證照有什麼優點？

潛水證照是國際通用，永久有效，一卡在手潛進世界。

Q：誰可以考證照？

滿 10 足歲，不分男女老少，沒有重大疾病者皆可參加。

Q：不會游泳可以考證照嗎？

不需要是游泳高手或奧運金牌，但基於安全，潛水課程必須通過游泳測試，不會游泳的人記得趕快去學喔。

Q：課程包含什麼內容？要多少時間？

第一部分：學科、測驗。

第二部分：平靜水域（游泳池或平靜的淺灘）水下安全技巧練習。

第三部分：開放水域潛水，做四次海洋實習潛水。

可與教練討論課程安排，若要出國完成後續課程，可請授課教練簽發已完成部分之課程證明（一年有效），即可到世界各地接續後續課程（限 PADI 系統潛店）。

潛進藍色珊瑚礁

記得攜帶你的潛水證照。全世界有許多漂亮的潛點深度超過 10 ～ 25 米，若你是 OW 開放水域初階證照，不妨考慮進階及高氧課程，才能前往更多絕佳潛點喔。

潛水保險

一般的保險或健保並不一定能涵蓋潛水或水上活動範圍，可以考慮購買專門的潛水保險，潛水保險 DAN（Diver Alarm Network）是目前保障潛水活動範圍較為完整的保險，亦是多數潛水教練的職業保險，可依照潛水的天數選擇保障區間，一天、一週、一年……

■ PADI 潛水證照等級

體驗潛水（無證照）

Discover scuba diving
最大深度 10-12 米

開放水域潛水員

Open Water
最大深度 18 米

進階潛水員

Advanced Open Water
最大深度 30 米

救援潛水員

Rescue diver

潛水長

Dive Master

潛水教練

Open Water Scuba Instructor

水中用語中英對照

潛水用語		水中生物	
浮潛	Snorkeling	水母	Jellyfish
自由潛水	Free Diving	鯨魚	Whale
水肺潛水	Scuba Diving	海豚	Dolphine
體驗潛水	Discover Scuba Diving	豪豬魟	Porcupine Ray
岸潛	Shore Dive	羽尾魟	Feathertail Ray
船潛	Boat Dive	鷹魟	Eagle Ray
夜潛	Night Dive	鬼蝠魟	Manta Ray
沉船潛水	Wreck Dive	鯨鯊	Whale Shark
放流潛水	Drift Dive	鯊魚	Shark
冰潛	Ice Dive	海龜	Sea Turtle
高海拔潛水	Altitute Dive	小丑魚	Nemo
洞穴潛水	Cave Dive	石頭魚	Stone Fish
輕裝	Snorkeling Equipment	沙丁魚	Sardine
重裝	Scuba Equipment	鸚哥魚	Parrot Fish
跨步式入水	Giant Stride Entry	扳機魨	Triggerfish
背滾式入水	BackRoll Entry	倒吊魚	Palette Surgeon
平靜水域	Confined Water	烏尾苳	Fusiliers
開放水域	Open Water	蝴蝶魚	Butterfly Fish
潮汐	Tides	海蛞蝓	Nudibranch
漲潮	Incoming High Tide	海馬	Sea Horse
滿潮	High Tide	海羽毛	Sea Feather
退潮	Outgoing Low Tide	海扇	Sea Fan
平潮	Slake Tide	海鞭	Sea Whip
潛伴	Diving Buddy	泡泡珊瑚	Bubble Coral
潛導	Team Leader/Guide	軟珊瑚	Soft Coral
潛點	Dive Site	海中花	Sea Flower
潛水裝備		海底地形	
面鏡	Mask	珊瑚礁	Coral Reef
呼吸管	Snorkel	堡礁	Barrier Reef
防寒衣	Wet suit	裙礁	Fringing Reef
配重帶	Weight Belt	環礁	Atoll Reef
電腦錶	Dive Computer	潟湖	Lagoon
調節器	Regulator	海底高原	Giri
浮力控制裝置	BCD	海底山峰	Thila
氣瓶	Scuba Tank	開放式洞穴	Overhang
蛙鞋	Fins	水道	Channel

第三章
攝影

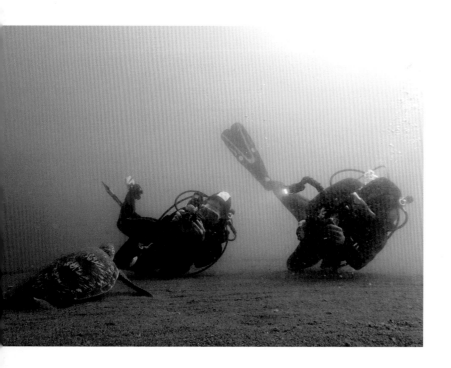

3-1 水下攝影的魅力

看到下面這張圖你有什麼感覺呢？地球是由 21% 陸地與 79% 海洋所組成，我們每天生活在陸地上，資訊發達的社會，不論有沒有去過的國家，從網路電視媒體也能大略知道其他國家的樣貌；沒見過真正的雪，也能從雪上主題樂園感受一二。

海面精彩刺激，海底夢幻美麗

衝浪奔馳海浪，划船徜徉海面，海水潑灑在身上的暢快感，大海的動人之處只有玩水的人才能親自感受，水上運動只看得到海洋 1% 的樂趣，就足以讓人著迷上癮，我常說潛水的人是幸運的，他們得以享受 79% 的世界，親身感受海洋的動人美麗。

用個比喻，世界就像森林小屋，全部的人都住在裡面，海是那片森林，水上運動或浮潛就像打開窗看風景，看見漂亮美景還能呼吸新鮮空氣，潛水則是打開門走進森林裡，身邊圍繞花草樹木及一個個的小動物，是一個完全不一樣的

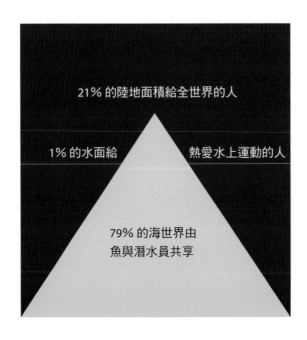

21% 的陸地面積給全世界的人

1% 的水面給　　　　熱愛水上運動的人

79% 的海世界由
魚與潛水員共享

世界。

有太多人還沒有打開門，或許是因為不知道門外有什麼，沒看過所以絲毫不在意。然而，台灣是個海島國家，四面環海，若大家不懂得欣賞海中美景，也就不會懂得永續利用豐富而珍貴的海中資源，實為可惜。

用照片分享美景

我一直很喜歡攝影拍照，隨時記錄生活中所發生的點滴，每次出門光是一頓晚餐就能拍出幾十張照片，吃的喝的看到的，全部都拍下來。智慧型手機流行後，拍照更是沒停過，東拍西拍也沒忘了要自拍，旅行或旅外工作時，也養成拍照記錄生活點滴的習慣，習以為常。

我自己因為潛水而開啟了不一樣的人生，喜歡記錄海的各種面貌，更希望能藉由這些攝影作品，傳達水下的美麗生態給所有人，讓更多人踏出門外，看看海世界也進而開創自己的另一個世界。

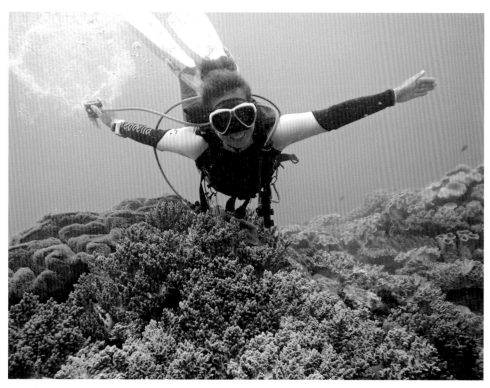

翱翔夢幻珊瑚海，彷彿成為水世界的一份子。

3-2 水下攝影三祕訣

一張照片勝過一千個文字，一張圖像能訴說一個故事，透過圖像來傳達海世界的美，水下攝影首先要掌握幾個基本要點，取景、構圖、光線、角度以及後製。本篇細細說明，好讓大家更容易了解上手。

靠近

跟廣告台詞一樣「靠近一點，再靠近一點，你可以再靠近一點」，水下拍攝能有多近就靠多近，水的密度是空氣的 800 倍，就是說同樣的距離，陸地上空氣中的塵粒並不會影響拍攝品質，水中許多細小到肉眼無法辨識的雜質、浮游生物，眼前看起來清澈透明，鏡頭下卻雪花斑斑。因此解析度再好的鏡頭、出力再強的閃燈，到了水中效果都會打折，想拍好照片，請盡量貼近主題，拉近距離來減少雜質。

記得是靠近，不是拉近焦距，過度的變焦容易讓照片模糊且顆粒粗，放到電腦螢幕上就像打了馬賽克，一格一格的粗粒子。

耐心

水的阻力比空氣大，緩慢的活動除了能穩定自己亦減低對生物的驚嚇程度，保持生物的自然形態，及比較容易接近取材主體生物，取得最佳攝影位置和角度。

攝影比的不是速度而是照片，許多職業攝影師花費數天只為拍到一張照片，

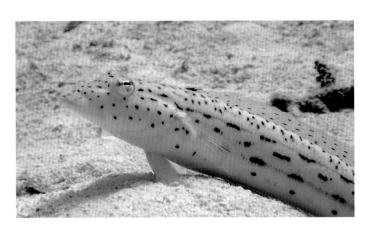

左：靠近一點，會發現許多有趣的細節，像這隻沙鱸魚的表情，是不是很好玩呢？

右頁：多練習，才能即時抓住每個精采的瞬間。

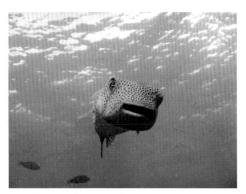

耐心等待，說不定魚會自己來找你喔！

抓取瞬間精彩，水下也一樣，下水後先別急著拍照，慢慢觀察熟悉環境也讓環境熟悉你，讓自己變成水中生物的一份子，只需一段時間魚就會慢慢地靠近你，身邊圍繞著許多美麗小魚，更能拍出好照片，甲緊弄破碗嚇跑魚，什麼都拍不到囉。

隨時記住這三個口訣：

輕：輕柔的接近。

慢：緩慢的速度。

穩：穩定的控制。

請勿觸摸

水下攝影有很多機會可以近距離看魚，拍攝時可以靠近，但請保持安全距離，請勿碰觸任何生物或珊瑚，人體上的微小細菌可能會傷害它們甚至死亡，請愛護及保護海洋生態。

練習

萬丈高樓平地起，想要拍出令人讚嘆的照片絕非一蹴可幾，透過持續不斷的練習，一點一滴的累積功力，著名的攝影大師也都是花上數年時間才拍出今日我們所看到的作品。

平時多參考其他作品的拍攝手法，記住喜歡的照片的構圖角度……到海中或在平靜水域 (游泳池或類似的環境) 練習，多嘗試不同角度、設定、功能，微距、廣角、照片、影片……別怕失敗或晃動模糊，數位相機最大的好處就是及時顯影以及無限的儲存空間，盡情地拍吧！逐漸會越拍越上手，說不定有天你也是水攝大師。

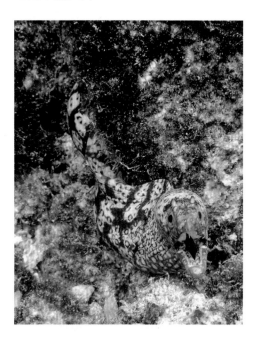

3-3 角度

陸地攝影跟水下攝影的拍攝角度要求不盡相同，別把陸地攝影的經驗直接套到水下喔。

水下多數是採由下往上的仰角或平行，因為陽光在上方，可取得自然的光線，顏色跟層次都更明顯。

仰角：人物首選

最常使用的拍攝角度，視覺效果佳，有來自上方的太陽光，畫面較明亮，順著光線拍看起來更柔和，拍珊瑚拍魚拍人都很適合，亦是水下自拍首選。

類似洞穴的地方，能拍出陽光穿透海水，也就是常聽說的耶穌光喔。

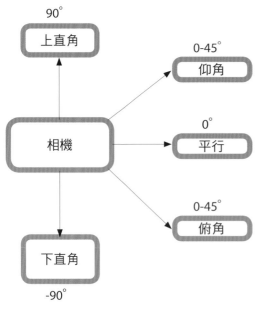

水下是四度空間，上下左右，360度各種角度皆能創造不同感覺，從平行到垂直，每個角度都有其特色，拍照不須套公式，隨興發揮創意拍出令人驚豔的好照片。

上直角：夢幻首選

　　角度越高光線越亮，主體越暗，就像背光的感覺。由下往上接近90度直角，陽光在上方，在水中利用逆光拍攝可拍出主體的剪影，利用陽光的襯托，彷彿主角是在發亮般，創造出神祕而夢幻的感覺，類似在陸地上對著強烈陽光拍下剪影的效果。

平行：近拍首選

　　適合正面近距離拍攝魚、珊瑚或人物都可以。如微距的小生物、珊瑚上的小魚或水中自拍，尤其是當有魚游向你的時候，最能捕捉正面四目相交的剎那。

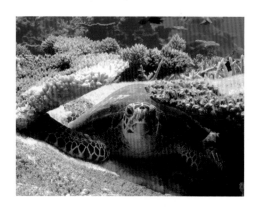

下直角：神祕首選

　　浮潛常見的拍攝角度，相對於上直角有陽光幫手，鏡頭垂直往下自己的身體可能就遮住光源，照片像地圖，平面沒有立體感。

　　不適合拍魚群、小型珊瑚，只拍的到魚背，多數魚的體型都是扁長狀，一群魚看起來像一群線，略顯單調，雖然不適合拍小範圍，卻能拍出大範圍如一大片大型珊瑚礁，特別是懸崖峭壁般的深不可測。

俯角：珊瑚首選

　　浮潛最常使用的角度，由上往下斜角，可拍攝微距的海兔等小生物或小丑魚等小型魚類。水中清澈能見度好的時候，以大型珊瑚當主角俯拍，能拍出海底浩瀚深不見底的壯觀，也有意想不到的效果。

3-4 構圖

構圖就是背景跟主體的擺放位置、大小、比例，好的構圖可以凸顯照片的重點，主題簡單清楚，一看就印象深刻能抓住重點；構圖錯誤即使如色彩白平衡、清晰度等好照片的條件都具備，讓人看了抓不到重點，也難以對照片留下印象。

構圖不用套公式，只要依照想呈現的主題去調整，多做嘗試，發揮想像力，來點創意，說不定能拍出更讓人意想不到的效果。

幾種常見的構圖方式：九宮格、正中、大小對比、對角線、三角。

構圖方式

1. 九宮格

相機內建的輔助線功能及常聽到三分法，是最廣為人知的構圖方式，把主題放在相交的四個交叉點上。當不曉得怎麼構圖時，可利用九宮格作為構圖的基礎，便於抓取大小比例參考，並幫助畫面平正不歪斜。

先在同一個景拍幾張不同構圖做練習，之後逐一比對，看看哪一個構圖讓你印象最深刻最喜歡，逐漸就能掌握構圖技巧。

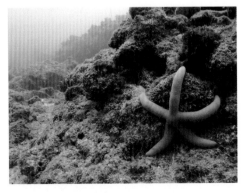 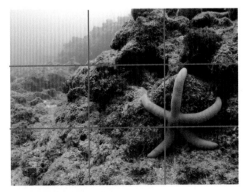

把海星放在四條線的一個交叉點上，以大海為背景，看起來是不是更有故事性呢。

2. 正中

特寫或單一主體，背景乾淨簡單，如海水、沙地或同類型顏色的珊瑚。越是想表達的主題，所占比例要越大才會越清楚，並記得適當的留白，否則視覺壓力會過大。

3. 對比

比例尺的概念，用來比較大小、距離遠近的方式。人與魚或珊瑚合照很常使用的構圖，珊瑚或魚在前面人在後方，魚或珊瑚通常比人小，若人在前方，魚變成路人甲完全被忽略，利用位置距離一前一後以顯現雙方。或者同一種魚一前一後，前方會比後方得更凸顯。

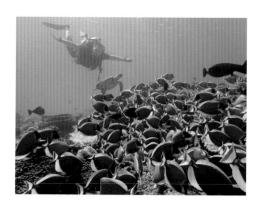

4. 對角線

拍珊瑚時很常見的方式，以珊瑚為主角、深藍海洋為背景，可凸顯珊瑚的繽紛色彩。

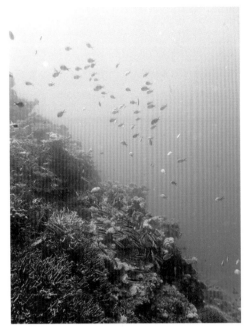

5. 三角

跟對角線有點類似，舒服穩定的照片構圖。與正中的構圖類似，適合單一主題、生物，背景簡單才不會模糊主題。

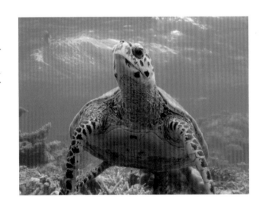

直角 & 橫角

　　直拍或橫拍取決於拍攝主體及背景，採用能夠使其更顯眼的角度，有時候同一個景色只是換個角度，效果有天壤之別，不知道怎麼決定就兩種都拍看看。

背景

　　背景越單純越好，不必貪心想把眼前所見一次盡收，太多東西反而眼花撩亂，特別是五顏六色的珊瑚當背景時。但也不必限制只拍深藍海水或沙地等單色背景，利用前景來帶出主題也是個好方法。

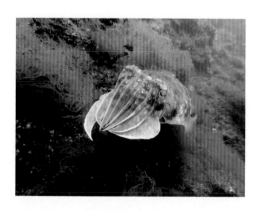

3-5 光線

「光」是照片的生命，光若好照片是彩色的，光若弱照片是黑白的。隨著水深度的增加，光線與顏色逐漸被吸收掉，越深光線越弱顏色越淡。

光源可分自然光與外部光兩種，自然光＝太陽光，光線充足時用內建的水下模式甚至是自動模式就足夠，無須使用閃光燈，一來是因為一般相機內建閃光燈有效距離大約在 1 公尺之內，距離太遠只是白費力氣，但過於貼近主體，又容易出現光源過度不均勻。

外部光＝閃光燈、手電筒等燈光，太陽下山或陰天時自然光源不足，可利用外部光源補充、提高 ISO 或曝光補償。

適合拍照的時間

早晨 7 ～ 10 點是自然光最好的時間，陽光柔和不刺眼，水質能見度也是早晨更清澈，魚也剛睡醒適合拍照，其次是下午 14 ～ 16 點。

11 ～ 13 光線最強，理應是最棒的時候，然而陽光從正上方來，浮潛或淺水域常出現水中反光的狀況，不太適合照相，而且也太刺眼。

■ 太陽投射的自然光角度

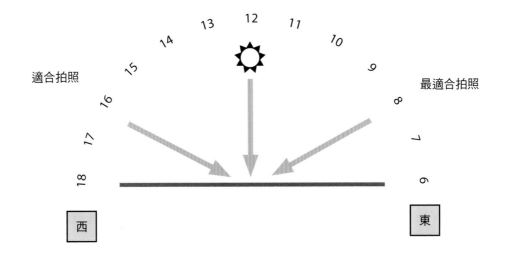

不適合拍照

適合拍照　　　　　　　　　　　　　　　最適合拍照

西　　　　　　　　　　　　　　　　　　東

Magic hours

日出和日落時分能為照片增添不同的光線效果。黎明或傍晚朦朧的光線，色彩幻化多變，然而轉瞬即逝，就如同魔術般令人驚嘆。

順光 vs. 逆光

順光＝太陽在背後，逆光＝太陽在正面。順光拍最容易展現色彩，不須補光，也能拍攝到魚群與珊瑚礁的鮮豔色彩。逆光拍攝，除非是有特別的主題，想拍出強烈對比之類的照片，否則並不建議逆光拍攝，水中有許多細小的浮游生物或塵粒，逆光拍就像是照妖鏡，把它們都拍出來，常見的海底雪花照就是這樣。

Magic hour 稍縱即逝。

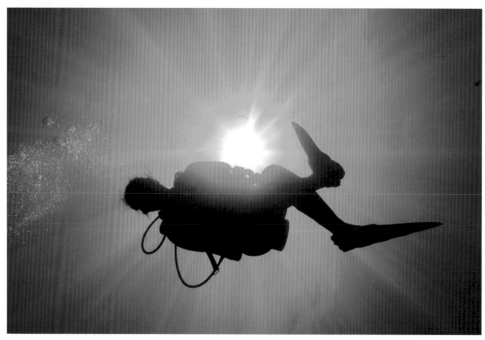

以太陽為背景的潛水者彷彿空中漫步，給人一種奇幻的感覺。這種直接拍攝太陽的大逆光照片只有水中攝影才辦得到。

閃光燈

想要加強顏色或近距離拍攝微距小型生物時,可利用外部燈補光,切記不要直接照正面,因為閃燈距離有限且光源快速強烈,若強行補光的話,過強的正面光源會讓被攝主體顯得呆板平面,由側面或上面補光,拍攝才會有立體感。

需要加強光線使用閃光燈時,利用擴散板來均勻分布光線,若是直接開閃光,變成舞台聚光燈的效果。

用閃光燈拍魚也要注意,想像一下有人拿強光照你的眼睛,當下會出現甚麼反應,魚也是一樣,瞬間強光照射眼睛會有短暫失明而且魚也會受到驚嚇。所以要謹慎使用。

直接打閃光,光源集中在中央。

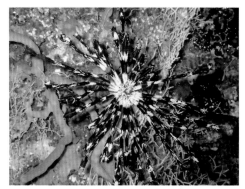

外接燈源,由側面補光,光源均勻分布。

■ 補光方式

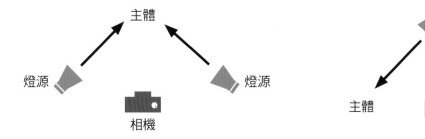

3-6 白平衡

套句老廣告台詞,白平衡若對,照片是彩色的,白平衡若錯,照片是黑白的。就知道正確的白平衡有多重要。

白平衡就是告訴相機當時正確的白色,進而矯正其他顏色,把被吸收掉的顏色補回來,還原真實色彩。

什麼是白平衡?

人的眼睛會分辨各種不同顏色(自動白平衡),若非顏色有極端差異,肉眼都能調節到正確顏色。相機在光源充足的情況下,自動模式也會自行調節色彩,但在光源低、燈光顏色不同或水下則需透過調整方可得到正確白平衡。簡單舉例,就是有時候室內有不同顏色的燈光,照片會感覺一片黃的偏色情形,

為什麼海底顏色不一樣?

水下顏色隨著深度增加及陽光穿透的速率,會逐漸的被吸收掉,光線平淡顏色變淡,這也是為什麼有些照片看起來就是一片綠綠藍藍沒色彩。

顏色消失的順序跟彩虹一樣(紅橙黃綠藍靛紫),紅色是最快消失的顏色,常聽到許多人使用的紅色濾鏡就是要補回消失的紅色。

■ 光線吸收速率

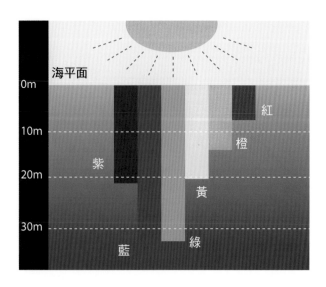

自動白平衡

不同深度、地形、天氣、水中能見度⋯⋯都會產生不一樣的顏色變化，因此應該即使是細小深度或是地形改變就調整一次白平衡，才能拍出多采多姿的水下世界。

現在相機幾乎都有內建自訂白平衡的功能，雖需要隨著深度改變而調整，但可拍出最鮮豔的水下色彩，且簡單方便，是最推薦的方式。

▉ 相機內建白平衡

AWB	自動	（3000-7000）
K	自設色溫	（2500-10000）
	手動	（2000-10000）
	日光	（5200）
	陰天、黎明、黃昏	（6000）
	陰影	（7000）
	閃光燈	（6000）
	鎢絲燈	（3200）
	白光燈	（4000）

自動白平衡：顏色灰黑單調

手動白平衡：畫面色彩豐富

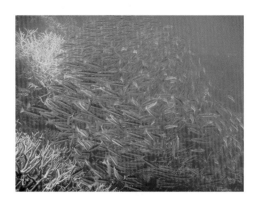

自動白平衡：水下一片藍

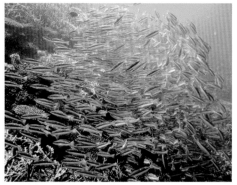

手動白平衡：還原顏色

手動白平衡

手動白平衡能夠更精確地依照攝影師所需調整色彩。

設定方式：

1. 點選白平衡選項，選擇手動白平衡

2. 對著要拍攝的主題設定顏色。

3. 確認顏色是否正確，若不正確則重複步驟 1、2

濾鏡

濾鏡就是類似白平衡的效果，若是類似 GoPro 等相機無法手動調整白平衡，就可利用外加濾鏡來調整。

現在手機裡照相 app 都有濾鏡功能，透過另一種主色調使照片呈現出不同的感覺。

■ 濾鏡使用的時機

濾鏡	適合深度	時間	地點
紅色／粉色	10-20 米	中午前後（陽光直射水面）	還原被水吸收的紅色
黃色	淺水或藍色水裡	早上	熱帶海域
橙色	淺水近河口或綠色水裡	不限	湖泊
紫色	綠色海水黃昏系	不限	山景拍攝的時候顏色校正
灰色	水面下	強光	光線過度強烈減光鏡

■ 簡易濾鏡功能

■ 其他常見的調整方式

方式	適用情況	優點	缺點
濾鏡	通用	無須任何設定	不同深度需要不同顏色的濾鏡，無法一片套用。
閃光燈	近拍、微距	燈光會自動還原真實顏色，不需調整白平衡	僅適合微距近拍，一般距離下使用閃光燈會把水中的浮游生物全部拍出來，照片就像雪花般。
RAW 檔	近拍、微距	後製不失真	檔案大，讀取速度慢，修圖會修到地老天荒。
水下模式	淺水	簡單	僅適用淺深度、浮潛。
手動白平衡	通用	顏色準確	每 2 ～ 3 米就須調整一次。

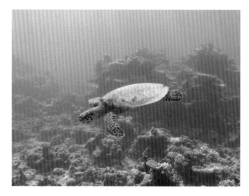

自動白平衡：背景濛濛的

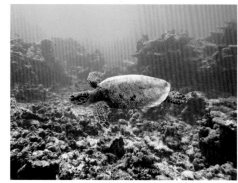

手動白平衡：還原海底的顏色

3-7 天氣應變

水下攝影跟天氣息息相關，任何天氣變化、潮汐、風浪都會改變海水的狀況、水流、能見度。只是總不能黃道吉日才下水，因此了解天氣潮汐變化，才能因應做準備。

風

風跟潛水雖沒有直接關係，但仍然息息相關，岸潛風大浪大時出入水的時候比較辛苦，船潛時遇到過大的風通常會取消出海行程。

雨

不論雨勢大小，下雨時浮潛或淺水域的潛水多少會覺得光線不足或能見度降低，潛水到水下 10 米後影響不大，所以還是看到潛水員出海。

潮汐

漲潮：潮水由低到高。
退潮：潮水由高到低。
平潮：介於漲與退潮之間。
潮汐跟水流速度、能見度息息相關。

■ 一天潮汐參考表

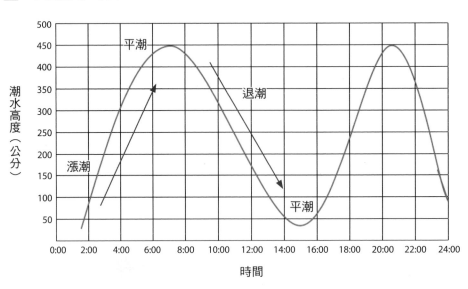

漲潮帶進海水中的細小塵粒、浮游生物，水流緩慢……能見度遞減，退潮則反之。漲退潮的速度也影響水流的強度，速度越快水流越強。

夜晚

夜潛或夜浮潛只需水下手電筒的光源，晚上也能下水玩喔。晚上的生物形態與晚上截然不同，微距、甲殼類生物……各種夜行性生物都讓人著迷。

晚上是夜行性生物最為活躍的時間，還有海膽也會跑出來，如果控制不好中性浮力上下浮動，或者拍攝過程中沒有注意好周遭環境，很容易被海膽刺傷。

注意：夜潛時要格外注意安全，不清楚是否可以出海或潛水，可詢問當地潛店，沒有資深潛水員或當地教練陪同下並不建議自行前往。安全至上，天氣不佳時就可別硬跑出去喔。

能見度

在水中能清楚看到物體的距離遠近，單位為 Meter 米或公尺。在不同的海域、季節會有不同的能見度，水中能見度約為大氣也就是陸地中的千分之一，因為光線會隨深度而減弱，再加上水中有浮游生物、沙粒、潮汐水流等變動因素，能見度 20 米以上已屬上等，30 米以上在水中看起來就是一片清澈透明。

能見度對微距拍攝影響不大，拍攝廣角就有天壤之別，能見度很低的時候，可縮小範圍拉近距離，改拍微距的生物或珊瑚。

風雨過後接近水面處一片混濁，但潛到水下一片清晰是常見狀況。

3-8 廣角和微距

微距跟廣角是攝影中常用的手法。廣角要拍大生物、全景，一張照片能呈現故事或美麗景色，微距則是要拍出海中微生物每一個細節和動作。

廣角

欲在水下拍攝大物大景，比如沉船、巨大的珊瑚礁構造、魚風暴，非得靠廣角了。外加廣角或魚眼鏡頭能有更好的效果，廣角之所以能有浩瀚空間感是因為它能創造跟眼睛類似的廣度，而且採光較佳，增添海水空間透視感並豐富鮮豔度。能見度佳、光線充足時的效果更是不得了。

廣角的特色是廣又深，可嘗試構圖分成前、中、後(背)景。比如說珊瑚跟魚群，珊瑚為前景，魚群中景，後景就是人物或深藍大海，拍出層次感，把

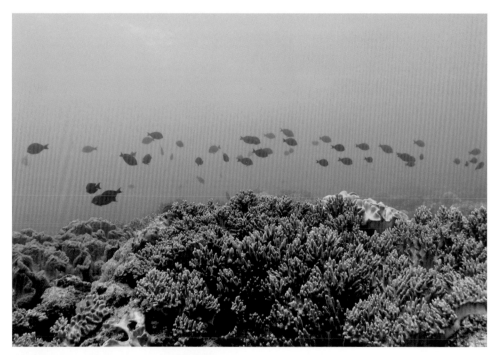

珊瑚為前景，魚群在中景，大海為後景。
Olympus TG4, 5.0mm, F2, 1/320s, 0.00EV, ISO100, 自然光／手動白平衡／程式自動／平角／馬爾地夫

距離結合起來創造出三度空間的視覺效果。直線角度如俯角鳥瞰那樣從上往下，照片沒有立體感。

微距

猜猜下圖這隻娃娃魚有多大？大約0.5 公分，還不到小指甲的一半。水中常見的海蛞蝓約 2 公分，海馬也只有 3 公分左右。

微距（Macro）是許多攝影大師最愛的主題，拍攝幾乎得靠顯微鏡才看得到的微小生物。

微距生物的特色是牠們都靜靜的在那，氣定神閒，彷彿超級名模，擺好姿勢讓你拍，攝影師可以慢慢抓角度、找光線，一隻拍上半小時也不足為奇。

微距的拍攝及所需的潛水技術較高，新手建議先從大型的生物、景色、人物入門，待熟悉之後再嘗試採取近拍或微距方式。

進階後還可以加購微距鏡頭，近距離特寫微小的水中生物，可以拍到極鮮豔的色彩及表情細膩的畫面。

躄魚俗稱娃娃魚，行動力不佳，喜歡附著在珊瑚上。
Olympus TG4, 5.0mm, F2, 1/200s, 0.00EV, ISO100, 自然光／手動白平衡／顯微鏡模式／平角／菲律賓

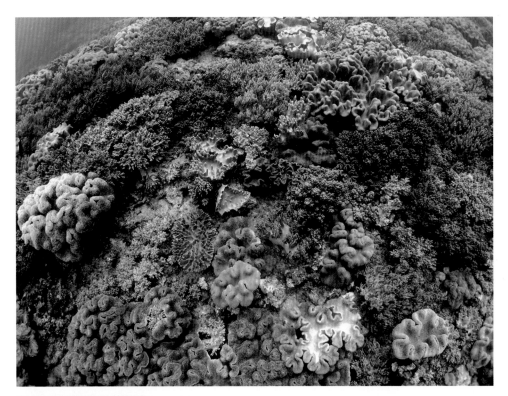

廣角魚眼鏡頭下的珊瑚礁。

微距可以拍出微小生物的細節。

第四章
常見
水中生物

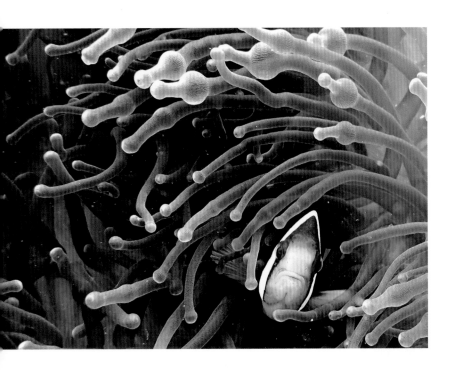

4-1 水母

拍單隻水母時可以等到牠游近水面，水面會像鏡子般反射。也能靠近拍出牠半透明的身體。成群水母則務必有耐心，等水母聚集過來，形成黃金般閃耀的顏色。

⊙ 拍攝小技巧

以靜制動／緩慢靠近／注意光線

⊙ 簡易設定一拍上手

近拍／無閃光／廣角

保護自己 & 愛護水母

水母有毒但不會攻擊人，只是牠隨波漂流可能就飄經過你身邊，而且許多水母是透明的，眼睛看不到，等到身體被螫了才知道，最好的保護方式是身上穿著有貼身長袖衣物如防曬服、防寒衣保護。

搶救水母湖

帛琉有一個無毒水母湖，住了可愛的黃金水母，當地水母本來是有毒的，經過環境及生態進化演變，成為我們現在所看到的無毒水母。下水後映入眼前的是成千上萬隻水母，非常特殊的自然奇觀。

水母非常脆弱，手一撥腳一踢就死傷慘重，進入水母湖時請減少動作，盡量停在原地，水母會隨著水流漂動過來。

舉世聞名的水母湖在 2016 年因為聖嬰現象，氣候變遷溫度異常，加上遊客人數過多，激烈踢動以及防曬乳汙染水質，使得水母湖中的水母驟減，現在僅剩寥寥可數的幾隻，2016 年帛琉政府暫時關閉，待生態恢復後才會再度開放。有機會去參觀的話，請小心不要踢傷脆弱的水母喔。

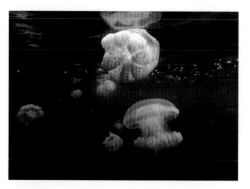

水面像鏡子一樣，映出水母的另一面。

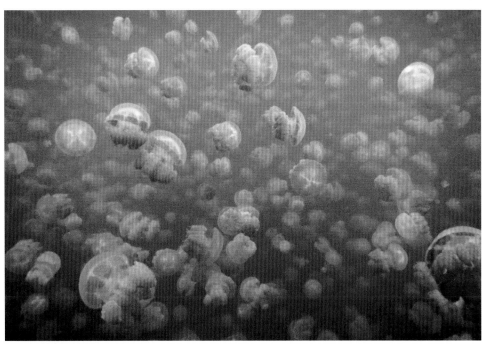

在水中閃耀光芒的黃金水母。
Canon D30, 5.0mm, F81, 1/320s, 0.00EV, ISO100, 自然光／手動白平衡／水下模式／平角／帛琉

水母透明無色，不容易發現。

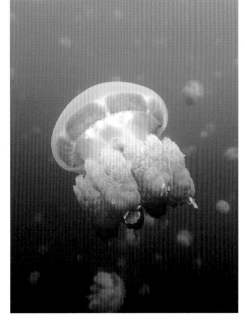

大型的水母有時還會有小魚在裡面喔。

4-2 水面上的鯨豚

除了潛水，在水面上如衝浪、獨木舟、風帆或是搭船出海，也有機會與海洋生物相遇，水下許多魚都緩慢自在的游動，有時間慢慢抓角度。水面上的海豚、鯨魚可遇不可求，幸運巧遇牠們，該怎麼留下難忘的瞬間呢？

善用連拍抓住瞬間

海豚在水面上奔馳游動，看得到的是牠探頭出水面稍縱即逝的瞬間，有時悠閒游動，有時速度飛快，無法預估出水面的時間、地點，一錯過就失去機會，就算相機拿在手上等半天結果方向不對，一轉頭只剩一片藍藍海。

鯨魚不像海豚速度那麼快，不過出水到入水也只有短短幾十秒。想拍下牠們的身影，記住寧可拍錯不可放過。

最好的方法是設定連拍或採用錄影：

1. 連拍：快門按下不停連拍，總會有抓到最精彩的那一刻。

2. 錄影：錄影更能呈現當時的震撼場景，喜歡照片那種瞬間感的人也能利用軟體截圖。

海豚有時也會放慢速度，在海面悠閒游動。

⊙ 拍攝小技巧

連拍／錄影

⊙ 簡易設定一拍上手

近拍／連拍／高 ISO ／快速對焦／快速快門

哪裡看

越寬廣的大海，越容易看到鯨豚。墨西哥能看到巨大的藍鯨及鯨鯊群，是喜歡鯨豚者的夢幻天堂。台灣的宜花東地區，緊臨太平洋，也是知名的海豚鯨魚出沒海域。常見的海豚的種類有：飛旋海豚、花紋海豚、熱帶斑海豚、弗氏海豚、瓶鼻海豚等。大型鯨則有：抹香鯨、領航鯨、瓜頭鯨、虎鯨等。

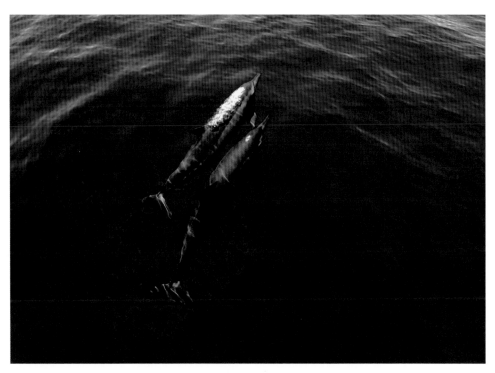

海豚旋轉跳躍不停歇，用高速快門或連拍更容易抓取牠們的動感姿態。
Olympus TG4, 6mm, F81, 1/800s, 0.00EV, ISO100, 自然光／自動白平衡／水下模式／俯角／馬爾地夫

跳起水面的瞬間是
我最喜歡的角度，
往往要拍好幾十張
才有一張成功。

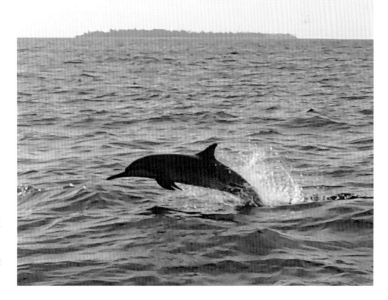

4-3 豪豬魟

豪豬魟是較少見的魟魚，多數獨居，少數地方才能見到群體活動，跟其他魟魚一樣有著圓盤型的身形，特點是有著較短粗的尾巴，背上及尾巴帶有棘刺，最大可長到 1.5 米寬。游動時的身體波動就像鳥飛行擺動翅膀般的優雅，十分吸引人。

生性害羞不具攻擊性，一發現有人靠近就會游走，看到牠們的蹤影請立刻停止所有動作，先在遠處等待再慢慢地靠近，過度吐氣的泡泡或身體移動造成的微小水波都會嚇跑牠們。

當發現牠們的身影時記得保持穩定，站在水中不動，有機會看到牠們在你腳邊游動打招呼。

豪豬魟大多棲息在 30 米內的沙地或潟湖裡，也會在接近水面或珊瑚邊游動，浮潛或潛水都看得到。白天慵懶的遊動或用沙子覆蓋身體休息，只露出眼睛，需要好眼力才能發現，光線充裕時較容易發現與接近；越晚越有活力，傍晚或夜間可以看到他們覓食的旺盛精力。

偽裝色強的生物背景越簡單越好，距離拉近一點才看得清楚，若背景過度複雜，主體會被背景顏色蓋過。

> ⊙ 拍攝小技巧
>
> 以靜制動／緩慢靠近／背景簡單
>
> ⊙ 簡易設定一拍上手
>
> 近拍／連拍／快速對焦／快速快門

■ 拍攝小故事

當天風平浪靜，晴空萬里，這種天氣不出海玩是要幹嘛！搭上小船出海浮潛，探索新地方，才剛下水就發現在岩石旁正在睡覺的豪豬魟，忍住欣喜若狂差點尖叫的興奮，先在水面靜靜欣賞，確認不會把牠嚇跑後，才深吸一口氣潛下水靜悄悄地靠近，牠一派悠閒絲毫不在意我在旁邊，彷彿叫我再靠近一點，當模特兒讓我拍下牠各個角度的樣貌。

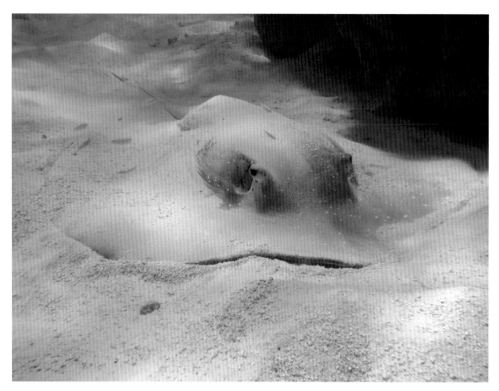

躲在白色沙地的豪豬魟，不注意看很難發現。

Canon D30, 8.0mm, F81, 1/250s, 0.00EV, ISO100, 自然光／水下白平衡／水下模式／平角／馬爾地夫

羽尾魟。

Canon D30, 11.0mm, F4.5, 1/250s, 0.00EV, ISO640, 自然光／水下白平衡／水下模式／平角／馬爾地夫

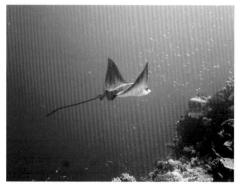

燕魟。

Olympus TG4, 6.0mm, F2, 1/200s, 0.00EV, ISO100, 自然光／手動白平衡／水下模式／仰角／馬爾地夫

4-4 鬼蝠魟

鬼蝠魟是很特別的大型魟魚,最大的可長到七米寬,主食是浮游生物及小型魚類,過濾性的濾食法,嘴巴前面的兩個觸手會幫忙過濾食物,游起來就像鳥飛行擺動翅膀般,有時喜歡繞著人或在水中游動繞圈圈跳舞,十分吸引人。

當鬼蝠魟的遷移繁衍季節時來臨時,甚至能看到幾十隻的壯觀場面,浮潛跟潛水都能感受與牠共舞的美妙,想捕捉牠的身影請先忍住興奮,保持原地不動,追過去的話會把牠嚇跑喔。

急需保育的物種

上網搜尋鬼蝠魟,通常會出現幾個類似的內容,宰殺、捕獲、瀕臨絕種……鬼蝠魟在國際自然保護聯盟瀕危物種紅色名錄(IUCN Red List)中屬於易危物

> ⊙ 拍攝小技巧
>
> 注意光線/注意身體位置
>
> ⊙ 簡易設定一拍上手
>
> 廣角/快速對焦/快速快門

種(Vulnerable),鬼蝠魟被漁民的誤捕以及商業蓄意捕撈前後夾攻。如果狀況沒有改善可能絕種。

台灣墾丁也曾出現過牠們的蹤影,還沒來得及去海中尋找牠,就在漁市場發現了。回頭看看鄰近的菲律賓、印尼再度擴大海洋保育區,的確令人汗顏。或許我們都還沒有找到漁業與觀光的平衡點,應該要明確標示禁止捕抓,沒有灰色地帶,為牠們的生存權利更加努力。

■ 拍攝小故事

第一次看到鬼蝠魟是在馬爾地夫浮潛時,當時牠距離我約八米,隱約能見,第二次是在帛琉最有名的鬼蝠魟潛點「德國水道 German Channel」,牠從我頭上飛過,看得我意亂情迷,差點忘記拍照。而後在馬爾地夫不同環礁及南美洲的加拉巴哥,都曾幸運的看到牠。你可能不知道有多少海洋愛好者,最大的願望就是跟鬼蝠魟一起遨遊大海。無論與牠相遇多少次,每次都興奮破表。

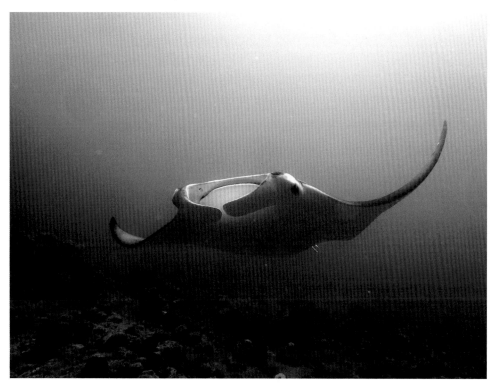

彷如張開翅膀飛翔的姿態。
Olympus TG4, 6.0mm, F2.8., 1/800s, 0.00EV, ISO100, 自然光／手動白平衡／水下模式／仰角／馬爾地夫

親身體驗鬼蝠魟從頭
上飛翔而過，感覺非
常震撼。
Olympus TG4, 4.0mm,
F2.8, 1/800s, 0.00EV,
ISO100, 自然光／手動白
平衡／水下模式／仰角
／馬爾地夫

4-5 鯨鯊

　　鯨鯊是海裡最大型的魚類，在馬達加斯加稱作「marokintana（繁星）」；印尼爪哇人稱牠「geger lintang（背部擁有星星的魚）」，外型胖胖軟軟的在台灣被暱稱為豆腐鯊。

　　鯨鯊多數生活在 50 米內的淺水域，浮潛也能跟牠近距離互動，許多海洋愛好者最大願望就是跟鯨鯊一起徜徉大海。右邊這些照片都是浮潛時拍的喔。

　　牠是海中的巨無霸，覓食時張開大嘴像吸塵器般吸進食物，個性溫馴總是一派悠閒，游動時左右擺動尾鰭彷如高雅貴婦在逛街，看似輕鬆但我們可得拼命游動才能追得上牠的魚尾巴，無論是深潛或浮潛，記得奮力游，一停下來就追不上。

> ⊙ 拍攝小技巧
>
> 快速移動的生物，無法慢慢設定，下水前先完成設定。
>
> ⊙ 簡易設定一拍上手
>
> 連拍／廣角／快速快門／背景簡單

常見地點

　　世界上只有少數幾個國家看得到鯨鯊，最知名的鯨鯊點是馬爾地夫，因為重視保育不餵養也不圈養，鯨鯊們可以開心徜徉印度洋。另外馬來西亞詩巴丹、墨西哥也能看到牠們自由遨遊大海的身影。其他鄰近國家為菲律賓的野生餵養，沖繩的水族館則不建議去。

■ 拍攝小故事

　　遠渡印度洋到了馬爾地夫，在一個豔陽高照風平浪靜的早晨，聽著海浪聲搭著當地特有的多尼船去拜訪牠，到了牠家，船長及船員們開始用千里眼在水面上尋找牠的身影，很幸運的沒多久就發現，所有人馬上戴上面鏡穿上蛙鞋，下水餃般的一個接一個跳下水，在水裡看見牠後我抑制不住興奮還尖叫了起來。鯨鯊的兩顆眼睛在頭的兩側，正面視線不佳，可別衝向牠的正前方喔！幾次我跳下水後張開眼就發現看著牠張著大大扁扁的嘴巴游向我，感覺都快撞到，我趕緊轉身游向另一邊。當時眼前的震撼與感動無論多久都還是歷歷在目。

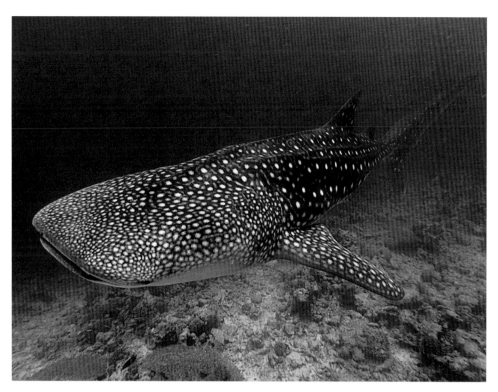

跟鯨鯊一起遨遊大海，絕對是永生難忘的感動。
Olympus TG4, 6.0mm, F81, 1/800s, 0.00EV, ISO100, 自然光／手動白平衡／水下模式／平角／馬爾地夫

潛水員與鯨鯊共游，
可以對比出鯨鯊的體
型有多大。
Olympus TG4, 6.0mm,
F81, 1/600s, 0.00EV,
ISO100, 自然光／手動白
平衡／水下模式／俯角
／馬爾地夫

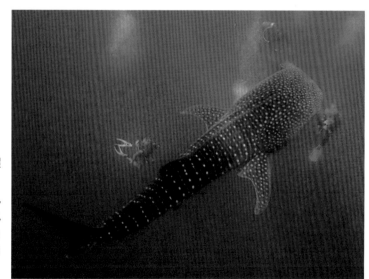

4-6 鯊魚

鯊魚白天活動力低，慵懶地游動或睡覺，白天睡飽飽養足精神晚上才出來覓食，所以夜潛其中一個吸引人的地方就是可以看到牠們打獵喔！

鯊魚其實很膽小

過去潛水到過的地方，澳洲大堡礁有豐富的魚種，魚群多到驚人，魚也一點都不怕人。綠島蘭嶼的珊瑚又大又美，軟珊瑚隨波搖曳的姿態美到心花怒放、馬來西亞有多到數不清的海龜，帛琉的魚風暴大到遮住太陽，菲律賓的微距生物多元也多樣，加拉巴哥無論什麼魚都是數百為單位的量出現，每個地方都有它獨特的美，馬爾地夫讓我驚訝的是鯊魚的數量跟品種。

印度洋的廣闊海域，住著數十種鯊魚，包含了巨無霸的鯨鯊，整座島圍繞著大大小小的鯊魚，甚至潛水中心水屋正下方就住了兩隻，看到這裡是不是又嚇到了你呢？

其實熱帶海域看得到的多是珊瑚礁鯊，常見的是黑鰭、白鰭跟護士鯊，牠們體型大多在 1~2 米左右，差不多是一個成人的高度，我們穿上蛙鞋後在牠的

> ⊙ 拍攝小技巧
>
> 以靜制動／緩慢靠近／放慢呼吸
>
> ⊙ 簡易設定一拍上手
>
> 快速對焦／快速快門／廣角

眼中就是個奇形怪狀的生物，牠們個性溫馴害羞且體型小過人類，並不會沒事亂攻擊人，牠看到你游經過其實最害怕的是牠！

想看鯊魚非得小心翼翼的才不會驚嚇到牠。不懂鯊魚的人看到會跑，懂鯊魚的人看到也會跑，不過是跑去追鯊魚，下次可別再驚慌失措囉。

哪裡看

斐濟是很知名的鯊魚勝地，當地也有鯊魚生態研究中心，其他如馬爾地夫、澳洲大堡礁、帛琉亦不遑多讓。其他的地方看到鯊魚的數量及機率不等。

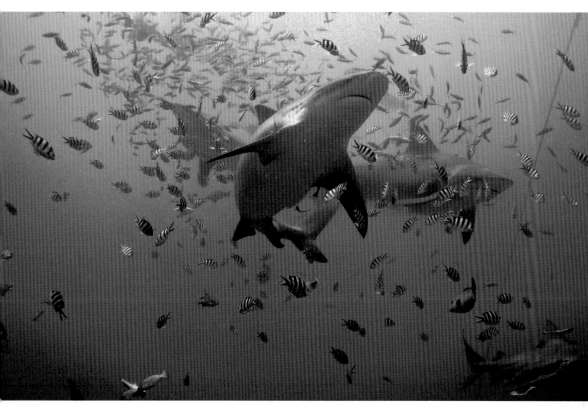

群鯊亂舞的畫面美到令人不可置信。
Nikon AW130, 45.0mm, F81, 1/400s, 0.30EV, ISO125, 自然光／水下白平衡／水下模式／仰角／斐濟

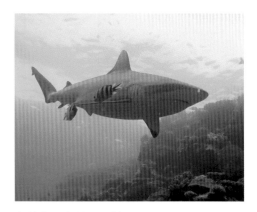

與鯊魚共游並不可怕。
Nikon AW130, 45.0mm, F81, 1/400s, 0.30EV, ISO125,
自然光／水下白平衡／水下模式／仰角／斐濟

錘頭鯊是每個潛水員的夢幻鯊魚。
Olympus TG4, 5.0mm, F81, 1/400s, 0.00EV, ISO640,
自然光／手動白平衡／水下模式／仰角／加拉巴哥

拒吃魚翅

　　魚翅是指鯊魚背鰭、兩邊側鰭與尾鰭等四片翅膀，魚翅有高度經濟價值，鯊魚身體不值錢，當漁船從海中捕撈鯊魚，割下有高度經濟價值的鰭，便把整隻丟棄大海，失去鰭的鯊魚無法游動，傷口流血，只能在海中等死。

　　商人們給魚翅塑造出一個高級昂貴象徵地位財富的食物，其實鯊魚是食物鏈底層的生物，我們都知道含重金屬食物，有害身體健康，而食物鏈底層的魚通常體內累積重金屬，研究發現魚翅汞含量遠遠超過攝食安全量，吃一口魚翅跟咬一口鐵塊差不多。你還認為魚翅對身體有益嗎？世界自然保育聯盟 WCU 研究指出，鯊魚有 66 種面臨危險，111 種面臨生存危機，20 種瀕臨絕種。失去鯊魚的海洋生態失去平衡，許多生物會面臨絕種或繁衍過多的問題。沒有買賣就沒有殺戮，請拒絕食用魚翅及購買鯊魚製品。

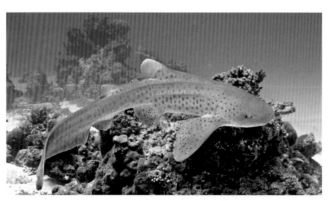

豹紋鯊，性情溫順，白天活動力遲緩，喜歡在夜間活動。

汞
(水銀)
重金屬
影響心臟、神經，導致不孕

毒藥
導致器官衰竭致死的毒物

砷
(砒霜)

BMAA
神經毒素
阿茲海默氏症的誘因

自然界和人為產生的毒素被藻類、浮游生物吸收

浮游生物被小魚小蝦吃

小魚被大魚吃

大魚被鯊魚吃

市售鯊魚
過半為受威脅種

人類吃魚翅，
除了吃下面臨絕種威脅的動物，
也吃進了高量重金屬和神經毒素!

【毒素的生物累積現象】

海報圖片出處 www.congratulafins.org

4-7 海龜

海龜天生一副萌翻天可愛的模樣，人人都愛，一直有著超高人氣跟知名度。壽命長，成長期也長，就像人類一樣，需要 20-30 年才是成龜，主食是海綿跟水母等軟體生物。小海龜經常見人就跑，年紀越大越不怕人，我想牠隨著年齡增長在海中也見多識廣了。

放慢速度與海龜共游

海龜個性溫馴，只要不是危險或受攻擊，不會主動攻擊人，游泳速度快，看到請先放慢速度停下來，太興奮著急衝過去可能把牠們嚇跑，動作放慢想跟牠合照也沒問題。

如何拍出可愛海龜

把海龜跟多采多姿的珊瑚放在一起，背景過於複雜，沒那麼容易凸顯，背景越簡單越好，若背景太複雜，可嘗試拍特寫或盡量讓海龜多占照片比例。海龜由下往上，在太陽的陪襯下，能拍出閃閃發光的效果，也不妨嘗試看看。

除了拍照，遇到海龜緩慢游動的時候，請按下錄影鍵，記錄下牠自由翱翔大海的樣貌。

⊙ 拍攝小技巧

以靜制動／緩慢靠近／背景簡單

⊙ 簡易設定一拍上手

近拍／快速對焦／快速快門

哪裡看得到

最常見的是綠蠵龜。台灣小琉球、馬來西亞詩巴丹、夏威夷都是世界知名的海龜點，數量非常多一次看到飽。其他世界各地的海域也都有機會看到海龜。

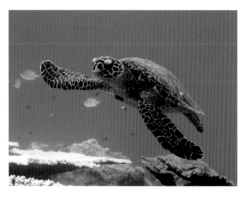

小海龜經常見人就跑，年紀越大的海龜越不怕人。

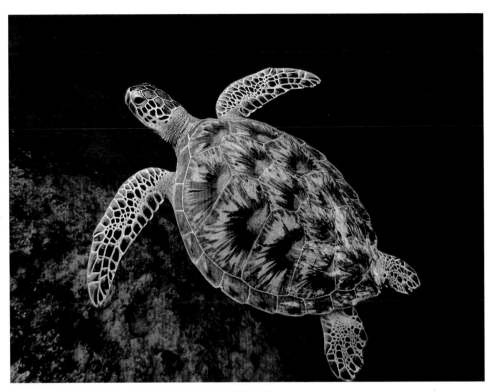

以深藍大海為背景，更能凸顯海龜身上的美麗花紋。

Olympus TG4, 5.0mm, F81, 1/400s, 0.00EV, ISO100, 自然光／手動白平衡／水下模式／平角／馬爾地夫

仰角拍攝，陽光襯托
出閃閃發光的效果。

Olympus TG2, 6.0mm, F10,
1/250s, 0.00EV, ISO100, 自
然光／水下白平衡／水下
模式／仰角／馬爾地夫

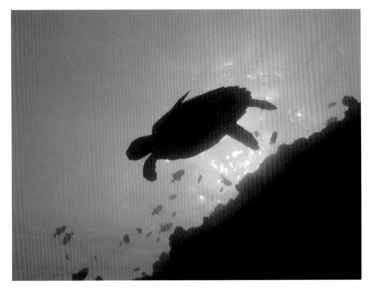

▌我的海龜小寵物

　　身為潛水教練，工作就是帶客人潛水，已經天天泡在海裡，但一得空還是喜歡跳下水浮潛，別以為每天看就會膩，潛水教練就是喜歡水，工作跟休閒都離不開海水，海底世界總是充滿驚喜，總會有新朋友游出來，即使每天泡 12 小時也不膩。

　　某天我浮潛時看到一隻小海龜，先跟在牠身邊游動一下子，捕捉美麗身影，隔天再去，還是看到牠，海龜怎麼可能看得膩，同樣的我又多拍了好幾張照片，就這麼只要一有空就去找牠玩，漸漸地都快變成我的小寵物，甚至會圍繞在我身邊游動。有時候我跟牠四目相交對看，彷彿能感覺心電感應，人跟自然有如此連結，真的是一種很奇妙的感覺。

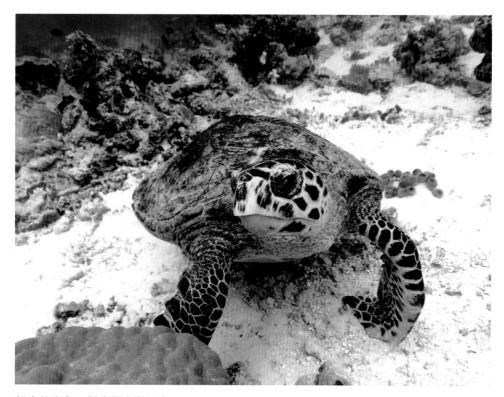

親人的海龜，對人類充滿好奇。
Olympus TG4, 40.0mm, F10, 1/250s, 0.00EV, ISO100, 自然光／手動白平衡／水下模式／平角／馬爾地夫

拯救海龜

　　有天，一位客人急急忙忙的跑來潛水中心，通報一隻海龜被漁網卡住動彈不得，在水面載浮載沉，我們趕緊跑去救牠，當時牠的一隻腳被魚網纏住動彈不得，嘗試在海裡移除漁網，由於牠害怕掙扎，花了比預期更久的時間仍無法除去，只好把牠搬上船，幾個人同心協力才將漁網割除，此時才注意到牠的腳已被割斷。恢復自由放回大海後，牠迫不及待或該說是驚慌失措，還不小心撞上珊瑚，直到現在這一幕都還是歷歷在目，如果人類更加用心對待海洋，不隨意丟棄，這一切都不會發生。日後你在海底看到垃圾或漁網，記得隨手撿起，為海洋盡一份力。

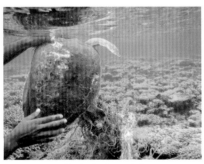
海龜的後腳被廢棄漁網纏住。

試著解開漁網。

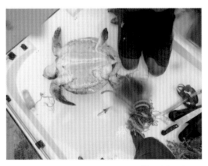
牠太緊張不斷掙扎，只好搬到船上用工具割斷漁網。

移除漁網才發現後腳已經幾乎被截斷。

4-8 小丑魚

看過《海底總動員》絕對不會不認識牠，小丑魚因為電影海底總動員，而聲名大噪，尼莫是更廣為人知的名字，

小丑魚跟海葵是共生共存的關係，海葵觸手上的毒液保護小丑魚免於其他魚的掠食攻擊，海葵消化後的食物殘渣就是小丑魚的食物，小丑魚吃飽喝足的同時也幫海葵洗澡清潔，一舉兩得。想看小丑魚就去找海葵，絕對沒錯，每種海葵住著不同品種的小丑魚，每一個品種都會讓你忍不住連按快門。

小丑魚看到人出現會神經質的亂跑亂跳接著躲起來，也不難理解，牠小小的身體看到人類就像是我們看到巨大恐龍般，害怕緊張的逃難一樣，想拍牠請有耐心，準備好相機，放慢呼吸速度，等

> ⊙ 拍攝小技巧
>
> 微距近拍／低 ISO
>
> ⊙ 簡易設定一拍上手
>
> 近拍／快速對焦

待牠習慣之後，從海葵中透出頭來，才是你捕捉牠倩影的好時機，假使已經拍到喜歡的照片，亦可挑戰不同的角度跟設定！經常我對著牠們一拍就是半小時起跳。相機對焦點盡量放在小丑魚的眼睛上，更容易捕捉到清晰的作品。

注意：既然得保持身體固定，請特別注意不要躺在珊瑚或任何生物上，以免毀壞海底生態。

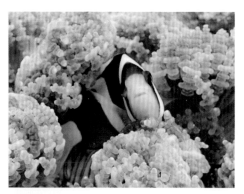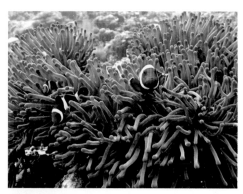

把美麗的背景也納入照片中，可以感受到小丑魚在棲地悠游自得的快樂。

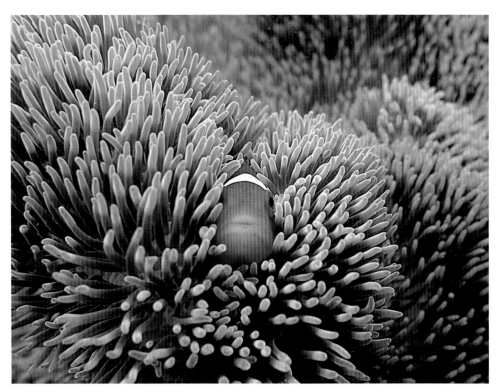

躲在海葵內的萌樣，凡人無法擋。
Olympus TG4, 25.0mm, F2, 1/60s, 0.00EV, ISO125, 自然光／手動白平衡／水下模式／平角／菲律賓

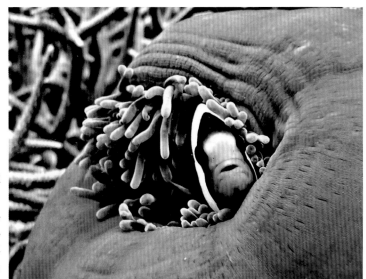

小丑魚小心翼翼地從
海葵中探出頭來。
Olympus TG4, 25.0mm,
F2, 1/60s, 0.00EV, ISO125,
自然光／手動白平衡／水
下模式／平角／馬爾地夫

4-9 靜態魚類

海中千奇百怪，有大魚有小魚，有些魚不停游，有些魚則是不太游，不喜歡搬家，一旦住得習慣，就像是宅男，整天不動，像是娃娃魚、蠍子魚、石頭魚……等。

超強偽裝

這些魚的共同特色是身上有劇毒，不怕攻擊，平常不太游動，穩如泰山的待著。而且保護色比忍者隱身術還厲害，跟珊瑚礁石簡直是融為一體，非得有老鷹般的銳利雙眼才能發現，經常我們從牠身旁游過卻有眼不識泰山。

要拍攝這些偽裝色強的生物，背景越簡單越好，距離拉近一點才看得清楚，背景過度複雜，很難凸顯牠們。

⊙ 拍攝小技巧

背景簡單

⊙ 簡易設定一拍上手

近拍／閃光

牠們是天生的模特兒，待在那任你拍，想拍多久就拍多久。特寫是很多人喜歡的方式，能夠展現牠們王者般的氣勢。

此外，平常想跟其他游得很快的魚合照有點難度，但牠們就是在那等著你來，怎麼能不來張親密合照呢！慢慢擺好姿勢，想自拍也輕而易舉喔。

■ 石頭魚奇遇記

這天我午休吃飽飯趁天氣好跑去浮潛，游著游著看到一隻石頭魚靜靜地躺在深色的礁石上，這這這，牠平常隱藏的這麼好，怎麼會大剌剌的在這，還只停在水深一米處，是在等我嗎？欣喜若狂的我當然馬上拍下牠的倩影，還來張自拍。回去潛水中心我馬上秀照片，因為牠們很宅，難得拍到一定要跟大家分享。

隔天我又在同一時間下水，眼前的畫面看得我在水裡都忍不住大笑，昨天只有一隻，隔了一天竟然又來一隻，一大一小像是來約會，也太可愛了。

這隻綠色的葉魚，偽裝術高超，果然很像一片葉子，得睜大眼睛仔細看才會發現。
Olympus TG4, 8.0mm, F3.1, 1/160s, 0.00EV, ISO160, 自然光／手動白平衡／水下模式／平角／馬爾地夫

一動不動的石頭魚能輕易的合照。

跟鱷魚魚四目相交，開心到在水中都會笑。

4-10 大型魚群

魚風暴

　　大魚群常被潛水員暱稱為魚風暴，因為水中看到時就像龍捲風般的壯觀，親眼看到的震撼感覺絕非言語可以形容，因此很多潛水員不顧長途跋涉也要去看。

　　大多數的魚都喜歡聚集在一起，進食浮游生物、隨著洋流遷徙，或是互相照顧防禦外敵。魚群並沒有危險性，可以游進其中享受被魚風暴圍繞的震撼。

　　想看魚風暴建議有進階潛水證照並有50次以上的潛水經驗。

魚群拍攝重點

　　既然說是「群」，就是要拍牠們一整群的樣子，越團結聚集在一起畫面越壯觀，零零散散的氣勢都沒了。

哪裡看

　　魚群並不是隨時隨地可見，馬爾地夫、帛琉、馬來西亞詩巴丹是幾個鄰近魚群也多的地方。魚群可不是只有國外有喔，台灣的澎湖也能讓你讚嘆萬分。

> ⊙ 拍攝小技巧
>
> **廣角**
>
> ⊙ 簡易設定一拍上手
>
> **快速對焦／快速快門**

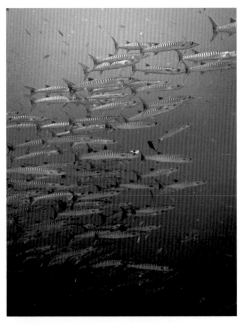

頂著強勁水流就是為了看梭魚群。
Canon D30, 6.0mm, F2., 1/800s, 0.00EV, ISO100,
自然光／水下白平衡／水下模式／平角／帛琉

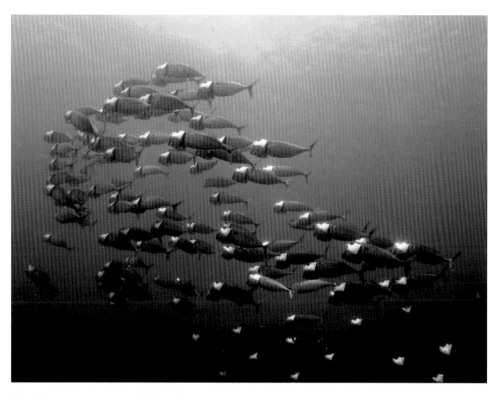

邊游邊張大口吃東西的模樣超可愛。
Olympus TG4, 6.0mm, F3.1, 1/160s, 0.00EV, ISO250, 自然光／手動白平衡／水下模式／仰角／沖繩

被魚群包圍其中，
這種撼動必定得親
身體驗。
Canon D30, 5.0mm,
F2., 1/800s, 0.00EV,
ISO100, 自然光／水
下白平衡／水下模
式／平角／帛琉

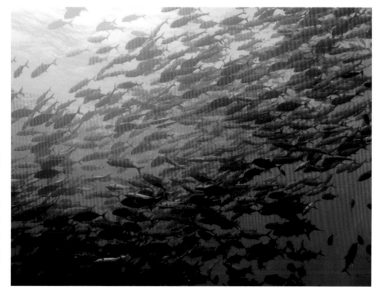

4-11 中型魚群

鸚哥魚

魚如其名，像鸚鵡鳥的外表，個性友善動作迅速，有堅硬且如同鳥嘴狀的尖嘴。主食是水藻和其他長在硬珊瑚或其周圍的生物，堅硬的牙齒用來刮咬珊瑚表面，磨碎、吞嚥並消化來提取營養物。啃咬珊瑚時會有咔啦咔啦刮磨的聲音，消化非常有效率，吃完隨後就噴射煙霧彈般的珊瑚砂糞便。看到的時候可別只打招呼，記得跟著牠們的覓食身影游動一下喔。

鸚哥魚群游經過的時候集體行動陣仗浩大，還挺像國慶閱兵一樣，動作整齊劃一，加上身上鮮豔的顏色就像一陣小旋風，絕對無法忽視。牠們在一起時不太怕人，保持適當距離跟著牠們，想拍個幾千張照片都不是問題，可別直接往裡衝喔，一旦嚇跑牠們是絕對追不上的。

另外，鸚哥魚是晨型魚，也就是說白天精力旺盛，越夜越沒力準備回家睡覺，跟人類作息一樣，想看記得早點起床喔。

哪裡看

馬爾地夫、帛琉、詩巴丹是鄰近台灣比較容易看到壯觀魚群的地方。

> ⊙ 拍攝小技巧
>
> 保持距離／緩慢的跟著
>
> ⊙ 簡易設定一拍上手
>
> 連拍／快速對焦／快速快門

■ 拍攝小故事

鸚哥魚的名字，除了得自身上鮮豔的顏色，也顯示牠的牙齒特色。牠的食物是珊瑚礁石上海藻，覓食時類似我們用湯匙把冰淇淋挖出的感覺，強而有力的牙齒在礁石上挖鑿，吃東西時會發出喀喀喀，在礁石上磨蹭的聲音，特別是一大群在一起時，水中聲響更是震耳欲聾，有機會看到時，記得耳朵豎直聽看看牠們吃飯時的交響樂。照片拍到了，也可以錄影記錄下鸚哥魚交響樂。

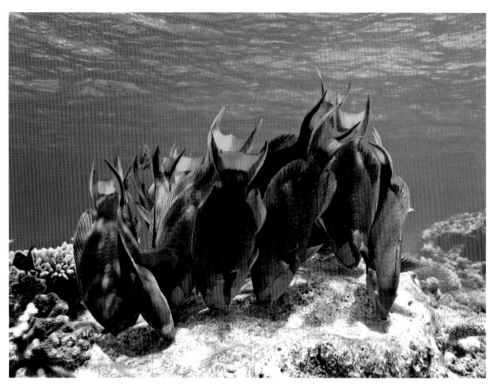

一群鸚哥魚啃食珊瑚的姿態，彷彿水中芭蕾秀。

Olympus TG4, 8.0mm, F2.1, 1/250s, 0.00EV, ISO100, 自然光／手動白平衡／水下模式／平角／馬爾地夫

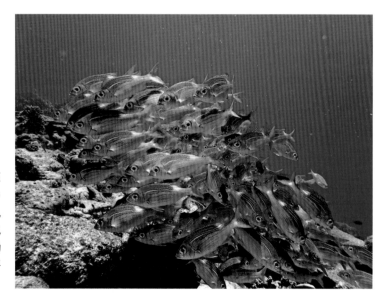

烏尾冬喜歡聚集在一起，團結力量大。

Olympus TG4, 6.0mm, F2.0, 1/250s, 0.00EV, ISO100, 自然光／手動白平衡／水下模式／平角／馬爾地夫

鯛魚

你是不是乍看以為是鯊魚群，好想知道到底哪裡拍的，準備訂機票了，告訴你一個小秘密，這些不是鯊魚而是鯛魚，差點騙到你了。

回到正題，任何種類的魚除了正面、側面的角度看，從下方看，在陽光的陪襯下，魚就像天使會發光一樣，帶著自由光芒的天使。

扳機魨

又稱砲彈魚，是食肉動物，你看到應該就知道牠們不好惹吧，沒錯，牠們具有攻擊性，特別是產卵期保護小孩的時候，幾乎是見人就咬，不過別擔心，看到牠們謹記「只可遠觀而不可褻玩焉」只要保持適當距離，是不會有危險的。

扳機魨生活在外礁斜坡及暗礁環境中較淺的水域裡。依種類不同從 25 ～ 75公分大，只有幾種具有攻擊性，最常見的藍色扳機魨則是和善的一群，個性害羞且數量龐大，潛水一抬頭牠們會占據你整個視線，遍布整個海面，我常說他們是海底的藍色小精靈。

鯛魚群。從水中往上看還以為是鯊魚。

食肉的扳機魨，有大嘴和尖牙。

4-12 熱帶魚群

色彩鮮豔的小型熱帶魚是我很喜歡拍的主題，一大群在一起優游自在的景色真的太令人心花怒放。跟一般魚不同的是，牠們集體活動游動範圍不大，保持適當距離看著牠們或是速度極緩慢的游進其中不會嚇跑牠們，但可別直接往裡衝喔。

倒吊魚

是不是覺得牠很面熟，沒錯，牠跟《海底總動員》裡的多莉，尼莫的好朋友刺尾鯛是同一類。台灣又稱倒吊魚，名字的由來是因為在尾巴附近有微小的像手術刀般鋒利的刀刃，作為保護的武器。鮮豔的色彩讓牠們成為很受歡迎的熱帶魚類，牠們喜歡成群結隊集體行動，生活在溫暖的海域，吃海底或珊瑚表面的水藻。馬爾地夫有超過 20 種以上的種類，包括最常見的藍色跟斑馬紋這兩種。

藍色倒吊魚是常見的**熱帶魚**，很受歡迎。

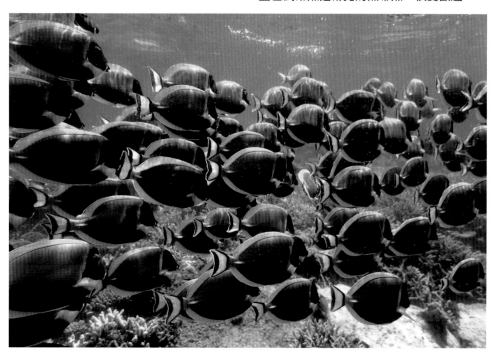

烏尾苳

小型魚成群活動，看到牠們的時候都總覺得是在看遊行，喜歡停留在有溫暖陽光的水域，因此浮潛很容易看到，特別是光線充足時，魚鱗反射後彷如水底的魚光秀。

蝴蝶魚

是最常見的熱帶魚類，在淺水域和深淺交界處很常見，也就是浮潛就看得到喔！身上有鮮豔的條紋跟斑點的偽裝，白天覓食水中的浮游生物或在珊瑚礁表面的海藻或小生物，牠們是海中的遊牧民族，逐水草而居，獨行、成對或一成群都有，鮮豔的外表很容易吸引目光。

⊙ 拍攝小技巧

緩慢的跟著／看準游動方向

⊙ 簡易設定一拍上手

快速對焦／快速快門

烏尾苳

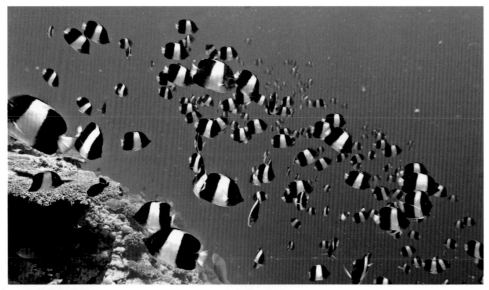

黑白相間的斑馬條紋成群游動，很難不吸引目光。

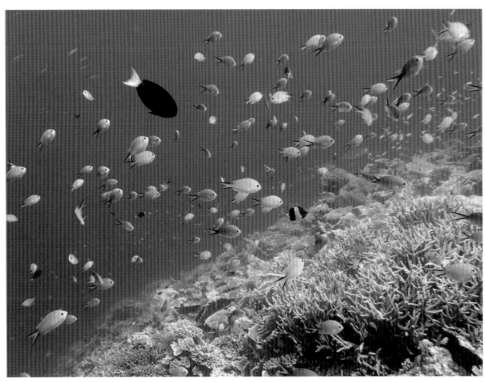

雀鯛

Olympus TG4, 36.0mm, F3.1, 1/250s, 0.00EV, ISO100, 自然光／手動白平衡／水下模式／平角／馬爾地夫

角蝶魚

Canon D30, 12.0mm,
F4.5., 1/250s, 0.00EV,
ISO320, 自然光／水下白
平衡／水下模式／平角
／馬爾地夫

4-13 小型魚群

　　小魚群的蹤跡，依照魚的產卵季節，各地海域都不一樣，且每年季節都會有前後幾週的差別，就像台灣每年的珊瑚產卵季，在那段時間的每一天都有可能出現，但只有幸運有緣人才看得到。

　　簡單來說，小魚群可遇不可求，若海域本身生態豐富，機會相對比較大。浮潛也能看到，但無法像潛水那樣，感受被魚圍繞的震撼。

　　沙丁魚是最常見的壯觀小魚群，當沙丁魚成群遷徙時，整列隊伍甚至可以綿延好幾公里長。

⊙ 拍攝小技巧

注意光線位置／身體放慢

⊙ 簡易設定一拍上手

快速對焦／快速快門

金眼鯛的幼魚。

■ 拍攝小故事

　　我在馬爾地夫潛水次數破千，但是第一次遇到這麼壯觀的小魚群。由於各海域的產卵季不一，之前也很少聽到其他人有小魚群的經驗分享。

　　當天風和日麗海面又平穩，很適合出海潛水，第二次潛到了一個知名的半開放式的洞穴潛點潛水，以洞穴出入口透進的耶穌光而聞名，亦是我們經常去的潛點。那陣子的天氣很好，能見度也好到感覺水幾乎是透明的，下水後在 18 米左右的深度，遠遠看到一群巨大黑影，繼續往前，光線瞬間變暗，抬頭一看原來是那群小魚群多到把太陽整個遮住，眼前所見令我大吃一驚，大家都停下來觀賞千載難逢的魚光秀，享受被幾萬隻小魚團團包圍的感覺，牠們瞬間移動的速度快得讓我眼花撩亂。上船後每個人都大呼過癮，直說明天還要再來看。

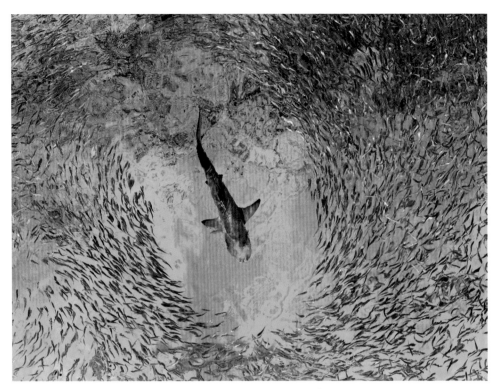

鯊魚游進小魚群，小魚自動退散。
Olympus TG4, 366.0mm, F2.0, 1/160s, 0.00EV, ISO100,
自然光／自動白平衡／程式自動／俯角／馬爾地夫

右：小魚集結成團，很守秩序。

下：密密麻麻的小魚萬頭鑽動。

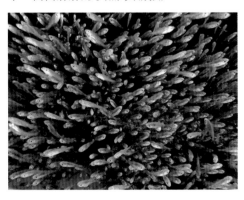

4-14 海蛞蝓

又名海兔,因其頭上的兩對觸角突出如兔耳而得名,不動時像一隻豎著一對大耳朵的小白兔。因其五彩斑斕的外觀加上呆萌可愛的形象,成為水下攝影愛好者鏡頭前的超級模特兒。

微距鏡頭或近拍模式

海蛞蝓通常都只有幾公分左右大,很少有大型,所以須使用微距鏡頭和近拍模式,很常見依附在珊瑚、礁石等複雜背景,盡可能讓牠裝滿畫面或至少2/3,把焦點放在特色的兔耳觸角上。

低角度構圖

低角度拍攝的背景更為單純,主體也會更加明顯,相機角度與主體平行。拍攝有彎曲或弧形的物體時,將焦點對準

> ⊙ 拍攝小技巧
>
> 微距鏡頭或近拍模式／低角度構圖／背景簡單
>
> ⊙ 簡易設定一拍上手
>
> 近拍／對焦準確

第一個三分之一處。

此外從前面、側面拍攝頭部,突出牠的動作,瞬間從海兔變海象。海兔的尾部不比前方兔耳遜色,亦可嘗試單獨拍攝尾部,也是好題材。

背景簡單

微距生物因為很小,很難辨認,拍攝背景越簡單越好,也盡量拉近,讓人一眼就能看出主題。

海蛞蝓的蛋,是不是很像綻開的花朵呢?

右頁上:Olympus TG3, 6.0mm, F2.3, 1/125s, 0.00EV, ISO500, 自然光／手動白平衡／水下模式／平角／沖繩

右頁下左:Olympus TG4, 6.0mm, F2.3., 1/125s, 0.00EV, ISO100, 自然光／水下白平衡／顯微鏡模式／平角／沖繩

右頁下右:Olympus TG3, 6.0mm, F2.3, 1/125s, 0.00EV, ISO320, 自然光／手動白平衡／水下模式／平角／沖繩

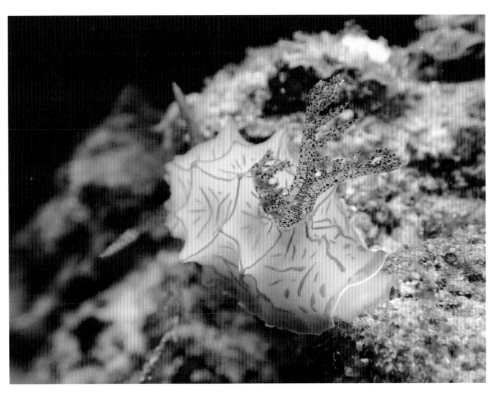

4-15 微距生物

微距攝影是一個能充滿創造性的天地，燈光打法、拍攝角度的些微調整，都能創造出完全不同的感覺。發揮你的想像力跟潛藏的藝術天分。

水中的微距生物身上色彩的豐富性還有組成都是獨一無二。線條、模式、成像構成……許多資深的潛水員都一頭栽進微距世界，無法自拔，台灣有很多極為出色的水下攝影師專拍微距，每每攝影比賽都得名。

初學水下微距攝影，相機的自動對焦比肉眼更快更精確，先從自動對焦開始。鑒於微距鏡頭的景深非常短，和廣角攝影不同，廣角攝影須手動調節才能

> ⊙ 拍攝小技巧
>
> 微距鏡頭或近拍模式／充足的光線
>
> ⊙ 簡易設定一拍上手
>
> 自動對焦

得到好照片，在微距攝影拍攝距離短，角度小，相機內建的功能已能滿足大部分的需求。

微距拍攝是幾乎貼在主體上的拍攝方式，請注意不要擋住光線，可用手持手電筒或外接閃燈補充光線。

娃娃魚
Olympus TG4, 8.0mm, F3.1., 1/200s, 0.00EV, ISO800, 自然光／手動白平衡／水下模式／平角／菲律賓

海馬
Olympus TG4, 8.0mm, F3.1., 1/200s, 0.00EV, ISO800, 自然光／手動白平衡／水下模式／平角／菲律賓

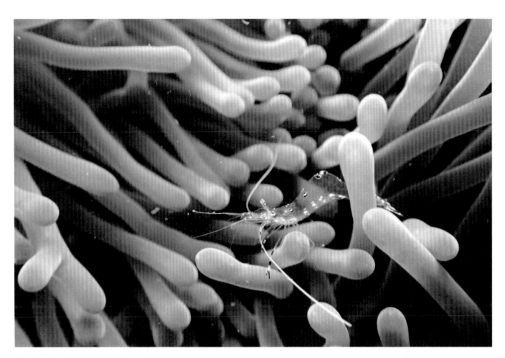

玻璃蝦的身體是透明的，可以清楚看到後面的海葵。
Olympus TG4, 15.0mm, F4.5, 1/80s, 0.00EV, ISO800, 自然光／手動白平衡／顯微鏡模式／平角／菲律賓

Olympus TG4,
8.0mm, F4., 1/250s,
0.00EV, ISO400, 自然
光／手動白平衡／
水下模式／平角／
沖繩

4-16 珊瑚礁

珊瑚可簡單分軟及硬珊瑚兩大類，硬珊瑚堅硬像樹像石頭等形狀、顏色越深越健康，越白表示缺少養分逐漸白化。軟珊瑚色彩鮮豔，會隨波飄逸，最知名的軟珊瑚就是《海底總動員》裡尼莫的家：海葵。

珊瑚礁形狀顏色各異，眼睛看起來很壯觀浩瀚，相機拍起來卻眼花撩亂。各種類型的珊瑚都有的珊瑚礁，可拍廣闊區域的大片珊瑚礁，有藍藍大海的背景更能襯托出其姿態。

沒有大海背景，但周圍珊瑚顏色不同，也能凸顯出來。

珊瑚的形狀千奇百怪，用藍藍大海做為背景襯托其姿態。

4-17 硬珊瑚

珊瑚生長時會分泌碳酸鈣，形成鈣質骨骼，經年累月加上其他如：貝類、石灰藻、有孔蟲等，膠結在一起便逐漸形成大塊的礁體，即是我們現在看到的珊瑚礁。硬珊瑚的拍攝方式，可以拍單一個或同一種類。硬珊瑚上經常有大小魚群，有珊瑚跟魚一起的畫面會更有趣。

珊瑚像是美麗的雕塑品，單獨拍就很漂亮。

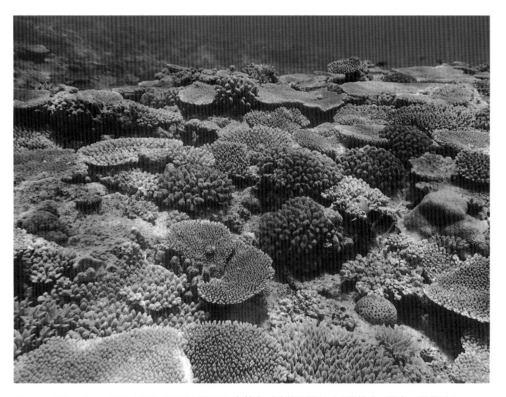

Olympus TG3, 4.0mm, F2.8, 1/500s, 0.00EV, ISO100, 自然光／手動白平衡／水下模式／平角／馬爾地夫

4-18 軟珊瑚

小珊瑚體型小，選定一個主題貼近或者背景簡單，別想一把抓什麼都拍，找不到重點，不知道在拍什麼，光看照片就頭昏。

找不到重點，不知道在拍什麼。

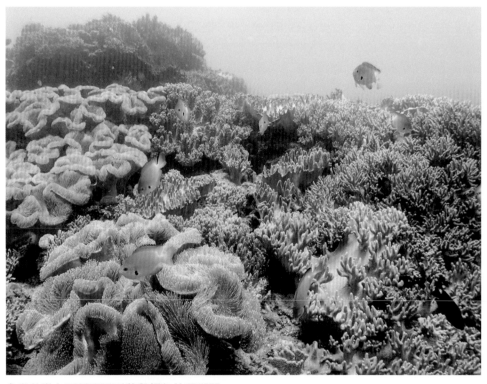

魚兒悠游在兩種不同形狀與顏色的珊瑚間。
Olympus TG3, 6.0mm, F3.2, 1/400s, 0.00EV, ISO100, 自然光／手動白平衡／水下模式／平角／沖繩

4-19 海扇

海扇是細緻精巧彷彿藝術品的珊瑚，通常生長在峭壁上，順光拍攝，以海洋為背景，最能凸顯出海扇的精緻，背景稍雜就什麼都看不清了。

以海洋當背景拍攝，可以凸顯海扇的細緻。
Canon D30, 5.0mm, F3.9., 1/60s, 0.00EV, ISO200,
自然光／手動白平衡／程式自動／平角／馬爾地夫

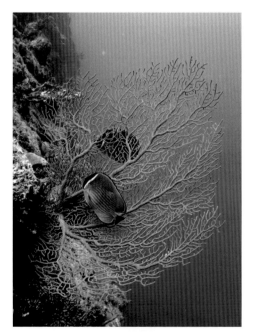

兩隻蝶魚一起入鏡，讓畫面更活潑。
Olympus TG4, 4.0mm, F4., 1/60s, 0.00EV, ISO200,
自然光／手動白平衡／水下模式／平角／沖繩

彷彿下過雪的樹枝一樣。
Olympus TG4, 4.0mm, F4., 1/100s, 0.00EV, ISO200,
自然光／手動白平衡／水下模式／平角／沖繩

4-20 海中花

含羞草般，不常見，或者當你看到想通知潛伴時，牠感到水流震動已經縮起來，等你一回頭就找不到了。海中花的顏色鮮豔，在遠處就能看到，慢慢地游過去減少動作幅度，並放慢呼吸速度，才能拍到牠。

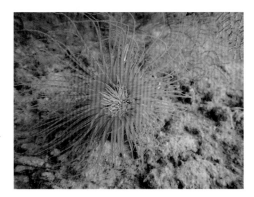

Olympus TG4, 5.0mm, F2, 1/125s, 0.00EV, ISO100, 自然光／手動白平衡／水下模式／平角／菲律賓

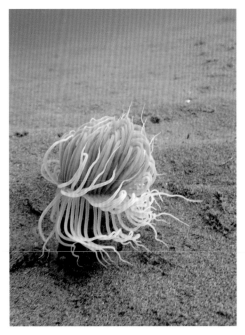

Olympus TG4, 5.0mm, F2, 1/125s, 0.00EV, ISO100, 自然光／手動白平衡／水下模式／平角／菲律賓

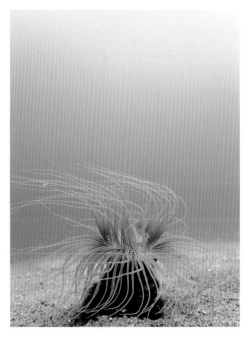

Olympus TG4, 5.0mm, F2, 1/125s, 0.00EV, ISO100, 自然光／手動白平衡／水下模式／平角／菲律賓

4-21 聖誕樹

珊瑚蟲的一種，因為很像聖誕樹上
的裝飾品而得名，靠太近些微吐氣、水
流……任何風吹草動就會縮進洞內，想
拍牠可得動作輕柔喔。

五顏六色的珊瑚蟲，是不是很像聖誕樹呢？

Olympus TG3, 5.0mm, F4.9, 1/250s, 0.00EV, ISO100, 自然光／手動白平衡／水下模式／平角／沖繩

Olympus TG3, 18.0mm, F4.9, 1/160s, 0.00EV, ISO200, 自然光／手動白平衡／水下模式／平角／沖繩

4-22 泡泡珊瑚

泡泡珊瑚一顆顆圓滾滾，還結成一串，因此也有人稱為葡萄珊瑚，珊瑚透明般的外表，內部清晰可見，連居民都是透明蝦，看到牠總會讓我夢幻少女心大噴發。拍照時請調整好近拍或微距模式，但小心不要弄破牠喔。

記得利用側光，才能拍出泡泡珊瑚半透明的模樣。

Olympus TG4, 4.0mm, F3.5, 1/150s, 0.00EV, ISO800, 自然光／手動白平衡／水下模式／平角／沖繩

4-23 海羽毛

海羽毛也叫海百合，就像海中的一朵花，色彩鮮豔在遠方就能看到，建議拍法跟海星類似，我也喜歡用海及陽光當背景，一層層的顏色，簡單就很漂亮。

海羽毛雖然看起來很像軟軟的羽毛，但上面是有刺的，千萬不要去摸，被刺到可是很痛的。

逆光拍攝海羽毛有特別的情調。
Olympus TG3, 6.0mm, F3.5, 1/640s, 0.00EV, ISO100,
自然光／手動白平衡／水下模式／平角／馬爾地夫

捲捲的模樣真的很像羽毛。
Olympus TG4, 5.0mm, F2, 1/125s, 0.00EV, ISO100,
自然光／手動白平衡／水下模式／平角／菲律賓

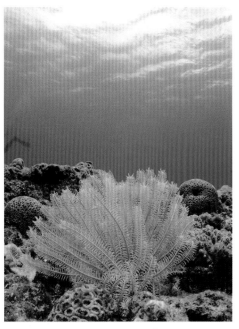

鮮豔的黃色很醒目。
Olympus TG4, 5.0mm, F2.8, 1/250s, 0.00EV, ISO100,
自然光／手動白平衡／水下模式／平角／馬爾地夫

4-24 海鞭

　　海鞭細細長長的，因為體積太小，顏色也不明顯，背景絕不能是珊瑚喔，放在珊瑚礁一起會完全被遮蓋掉，建議用大海當背景，從根部拍顯得更壯觀。

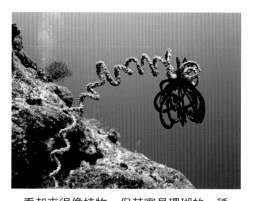

看起來很像植物，但其實是珊瑚的一種。
Olympus TG4, 4.0mm, F4, 1/200s, 0.00EV, ISO400, 自然光／手動白平衡／水下模式／仰角／馬爾地夫

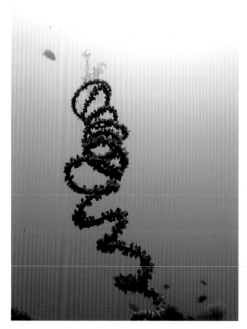

捲捲的很有趣。
Olympus TG4, 4.0mm, F2.8, 1/250s, 0.00EV, ISO200,
自然光／手動白平衡／水下模式／仰角／馬爾地夫

從根部往上拍，一枝獨秀。
Olympus TG4, 4.0mm, F2.8, 1/200s, 0.00EV, ISO100,
自然光／手動白平衡／水下模式／仰角／馬爾地夫

4-25 海星

　　海星是可愛珊瑚的代表之一，有很多種類，《海綿寶寶》裡的派大星也是牠們的一員喔。海星通常吸附在沙地或珊瑚壁上覓食。低角度海星的視角是許多人喜歡的拍法，若能連結海星的家與大海，畫面會更有故事性。

Olympus TG4, 9.0mm, F4.5, 1/250s, 0.00EV, ISO100, 自然光／手動白平衡／水下模式／俯角／加拉巴哥

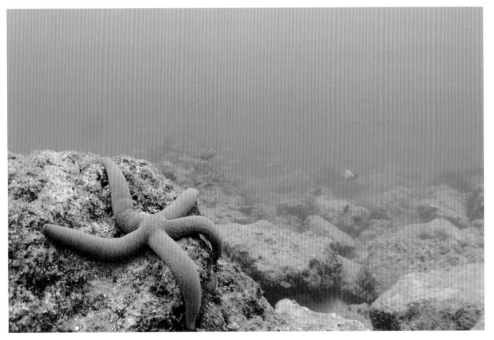

藍指海星爬上珊瑚的模樣是不是很萌呀。
Olympus TG3, 6.0mm, F2, 1/400s, 0.00EV, ISO200, 自然光／手動白平衡／水下模式／平角／沖繩

4-26 抓住精采時刻

水下攝影既然是拍魚，對海洋生態行為和環境有更多了解，越容易找到，也越能掌握牠們的特色。一些魚類的自然生物行為，比如清潔、偽裝、交配、打獵或打架爭鬥等。更多行為能增加照片的生命力，而不只是一條漂亮的魚。

魚兒嘴巴張開的瞬間最是特別，覓食、清潔蝦清潔牙齒⋯⋯都是很好的題材。還有眼睛非常漂亮，不過眼睛的顏色跟光線與閃光燈照射的角度有關。盡可能的話多拍幾張照片，若能抓到目光的接觸最完美。接近魚時，耐心等待牠回眸一笑的時機，至少有一隻眼能看著鏡頭，如果是兩隻眼都能深情望著你，趕緊按快門。

大魚張開嘴，讓小小的清潔魚游進口中，幫忙清潔牙齒。這是海洋生物特別的共生現象。

被吃掉了！海中的弱肉強食隨時都在上演。

■ 拍攝小故事

　　魚天天生活在水中，吃喝拉撒睡也都在水裡，除了拍牠們自在游動的身影之外，我也很喜歡捕捉牠們精彩動作片般打獵的時刻。多數的魚都是利用晚上夜深人靜天色昏暗的時候覓食，夜潛是比較容易遇到打獵的時間，不過打獵覓食的機會可遇不可求，天時地利人和還得魚願意配合，外加上超級幸運星的好運氣，潛水千百次也不見得碰得到一次。

　　只能藉由電視節目或網路搜尋來欣賞其他人所拍攝到的照片及影片，有幾次其他經驗豐富的潛水員也與我分享他們捕捉到鯊魚及章魚打獵的精彩故事及作品，眼中總是滿滿的羨慕。

　　終於，在我長途跋涉到了物種豐富、自然生態驚人的南美洲的加拉巴哥Galapagos 潛水時親眼目睹。當時潛水到一半突然看到遠方一陣混亂，好奇的游過去想看看發生什麼事，接著眼前呈現一隻半公尺大的鯛魚正在獵食一隻河豚，雙方一開始免不了一陣打鬥、攻擊、抵抗、掙扎，雙方一來一往的不遑多讓，震撼萬分的畫面，河豚始終不放棄的嘗試掙脫逃跑，一度幾乎成功，不看到最後真的不知道誰會獲勝，弱肉強食的物競法則，最後河豚敵不過鯛魚的猛烈攻擊，最後由鯛魚贏了這場戰鬥，上船後大家直呼真是一次難忘精彩的潛水。

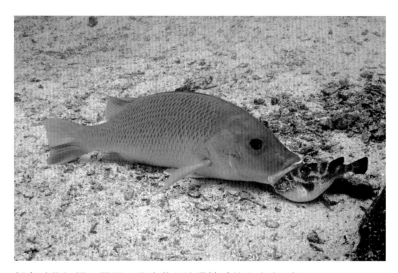

鯛魚咬住河豚，展開一場比動作片還精采的水中生死鬥。

愛護珊瑚

　　珊瑚都是活化石，生長速度慢，每年只生長幾公分，海底的豐富色彩都是經過億萬年的時間才形成我們現在看到的美麗海世界。

　　拒絕踐踏、採集、破壞珊瑚，也請拒買商店內看到任何珊瑚紀念品，你的購買就是鼓勵他們持續破壞海洋生態的行為。

　　海底的一事一物都讓人愛不釋手，是不是想把海裡漂亮的珊瑚、貝殼、沙子帶回家呢？

　　然而，海中的生物一旦離開海水，缺少養分就會慢慢的死亡，絕對嚴禁採集帶上岸。拍照就是帶走美麗景色最好的方式。

　　請務必跟我們一起珍惜保護海世界的每一個生物。

哪一個珊瑚比較漂亮呢？珊瑚離開水面就會死亡，相信只要你見過海水中生意盎然的珊瑚礁生態，就不會再接受商店裡販賣的死亡的珊瑚骨骼。

第五章
特殊主題

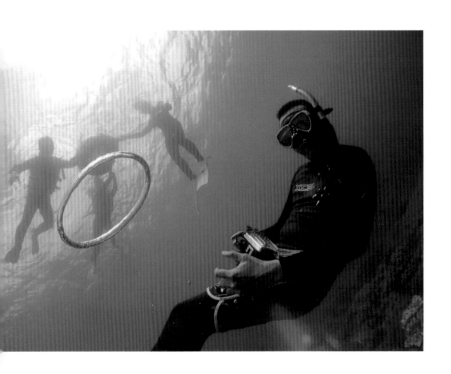

5-1 水下人像

出去玩水都會互相拍照留下美麗回憶，女生對照片的要求幾乎等同名模爭奪戰般，寧可拍多不得拍錯，必定得有張滿意的照片才會露出笑顏。

水裡跟陸上拍照差很大，水下人像，除了得知道構圖、光線、取景等拍照技巧，模特兒跟攝影師雙方都得水性佳、默契足，光是攝影師會拍，模特兒無法配合也是空談。

完美人像訣竅

攝影師請比出倒數手勢，模特兒請開始預備：

5 調整身體姿勢

4 準備深呼吸

3 保持深呼吸

2 擺好表情：張眼＋微笑

1 按快門

深呼吸

水下吐氣會產生泡泡，拍照時若吐氣，整張臉都被泡泡遮住，若快門剛好都只按在吐氣滿臉泡泡臉被擋住或者閉眼的時候，腦海中想像的美好畫面，看起來都像災難片。

⊙ 拍攝小技巧

人像最好是臉蛋清楚，露出美麗微笑，可以嘗試把呼吸管或調節器拿出，拍出更清晰的美麗臉龐，不敢也別勉強喔。

沖繩的水中郵筒是許多潛水者的拍照景點。

想和小丑魚一起拍照得靠運氣和耐心。

人像 & 大海

　　人物是主角，配合周圍環境跟光線，各種角度拍出來會有全然不同的效果。

　　比如浮潛人像，可以仰角拍攝，配合天空和水面，表現漂浮的感覺。自由潛水則可以用珊瑚礁為背景，展現悠游自得的氣氛。

右上：浮潛。
右：自由潛水。

一邊是陡直的峭壁，一邊是黑壓壓的魚群。
Olympus TG4, 6.0mm, F3.2, 1/320s, 0.00EV, ISO100,
自然光／手動白平衡／水下模式／仰角／加拉巴哥

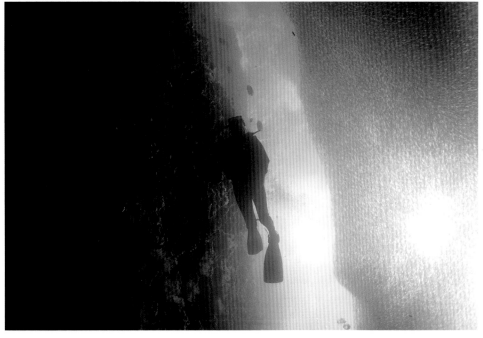

人像 & 珊瑚

　　重點是哪一個就增加哪一個比例，重點是人物時，請把鏡頭拉近，讓人占滿鏡頭畫面。

　　想呈現珊瑚的浩大壯觀，人就要小，拉遠距離，把珊瑚當成主景，用人來凸顯浩瀚感，這樣的主題需要有良好的能見度及充足的光線方能完成。

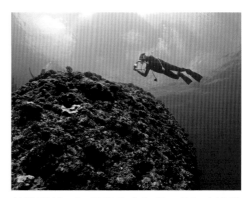

拉遠距離，把珊瑚當成主景，凸顯出浩瀚感，以及人的渺小。

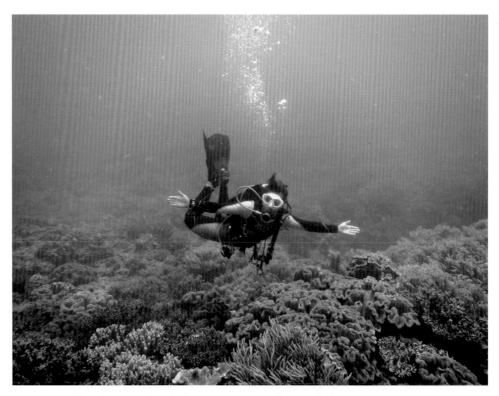

有充足的光線及清晰能見度，才能把珊瑚及潛水員都拍得清楚。
Canon D30, 5.0mm, F3.9, 1/60s, 0.00EV, ISO100, 自然光／手動白平衡／水下模式／平角／沖繩

人像 & 生物

是我最愛的主題，也是比較難抓取的主題，因為魚通常來無影去無蹤，就像一道龍捲風。移動快速，對焦困難，而且必須具備能見度佳、魚群多、角度還有追得上……。

跟任何一種海底生物，大魚、小魚、海龜、鯊魚合照都建議人待在魚後方，因為魚體型小，人在魚後方，才不會拍起來比例失重。

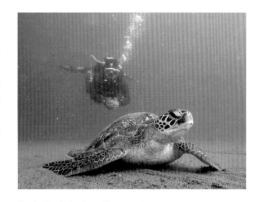

把海龜當主角，放在前景。
Olympus TG4, \46.0mm, F2, 1/400s, 0.00EV, ISO200, 自然光／手動白平衡／水下模式／平角／沖繩

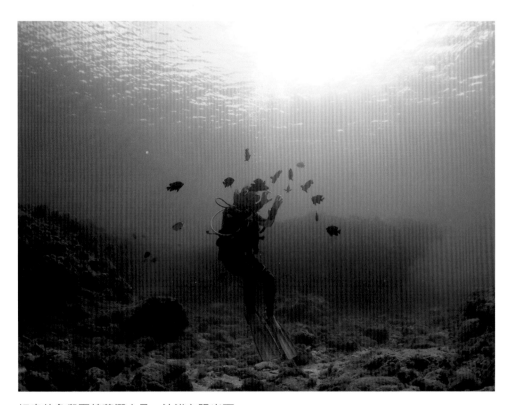

好奇的魚兒圍繞著潛水員，沐浴在陽光下。
Olympus TG3, 6.0mm, F3.2, 1/800s, 0.00EV, ISO100, 自然光／手動白平衡／水下模式／仰角／沖繩

雙人人像

兄弟、閨密、情侶不管是哪一種，下水怎麼能少了合影留念呢，雙人照重點是要靠近，可別天南地北的好像不熟，情侶們水中牽手比愛心，水中也要放閃喔。

情侶水中放閃，簡直讓人睜不開眼睛！
Olympus TG4, 4.0mm, F8, 1/1000s, 0.00EV, ISO100,
自然光／手動白平衡／水下模式／仰角／馬爾地夫

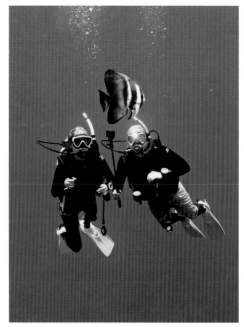

Olympus TG4, 4.0mm, F8, 1/200s, 0.00EV, ISO100,
自然光／水下白平衡／水下模式／仰角／馬爾地夫

Olympus TG3, 6.0mm, F3.2, 1/800s, 0.00EV, ISO100,
自然光／手動白平衡／水下模式／平角／馬爾地夫

團體人像

跟一群朋友出去玩來張團體照，這麼值得的回憶，水下也不能少。水下團體照是難以掌控的，須抓到每個人的畫面，有時得不停拍才有一張。攝影師請記得跟每個人比出溝通手勢，模特兒們請配合攝影師的手勢做準備，雙方互相配合才能記錄難忘回憶喔。

倒數三秒：3 準備；2 深呼吸；1 按快門。

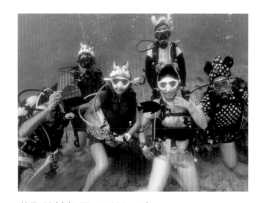

萬聖節搞怪照可以很吸睛。
Olympus TG4, 5.0mm, F3.2, 1/250s, 0.00EV, ISO100, 自然光／手動白平衡／水下模式／平角／沖繩

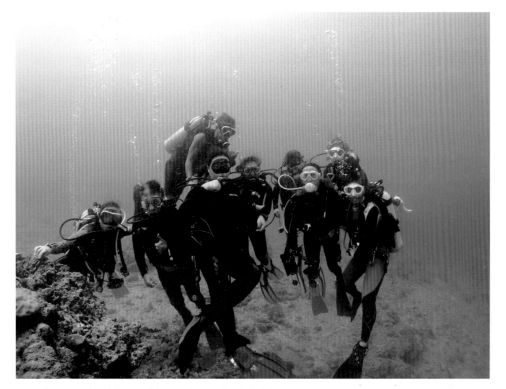

在水底要大家維持在原地拍照可沒有想像中的容易。
Olympus TG3, 6.0mm, F2.6, 1/320s, 0.00EV, ISO100, 自然光／水下白平衡／水下模式／平角／沖繩

5-2 水下自拍

現在出去玩幾乎每個角落都可以看到人手一支自拍棒，光陸上自拍不夠過癮，怎麼能夠錯過水下自拍呢？水下自拍很簡單，依照想拍的樣子可分兩種。

特寫大頭照

自己手拿相機，隨時隨地可以拍，只要鏡頭轉向就可以，水性夠好的話把咬嘴拿出，露出更多臉部才會漂亮喔。

全身照

需要廣角鏡頭或自拍棒。用自拍棒往左右兩邊，就可以拍到全身在海中的模樣。

相機設定定時拍照，拍照間隔 1 ～ 3 秒內，不然表情姿勢擺好得等大半天。

自拍撇步

1. 身體角度：掌握光線的方向，水下深度越大，光線越暗，自拍的時候身體角度由上往下拍，順光能多吸收自然光。

2. 相機角度：建議由下往上約 30 ～ 45 度的角度，上方是陽光可以拍出絢麗的效果喔。

3. 廣角鏡：沒有廣角背後美景全部看不到，相機只裝進一張臉，過於單調。

4. 人像模式：即使是水中，人像模式還是能讓你的美貌更出色！

呼吸管在口內。

呼吸管拿出。

■ 準備好了嗎？自拍六連發！

軟珊瑚當背景。

硬珊瑚當背景。

大海當背景。

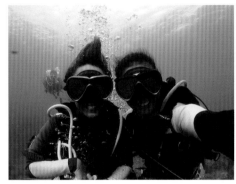

好朋友當背景（咦？）

一大群魚當背景。

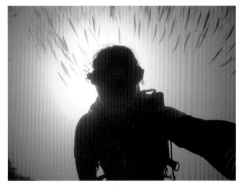

太陽當背景。

5-3 跟海龜一起玩自拍

在馬爾地夫工作的時候，常趁工作之餘跳下水浮潛，海底世界總是充滿驚喜，即使每天泡 12 小時也看不膩，某天我發現一隻小海龜，一點都不怕生，在牠身邊拍照，又跟著牠游來游去好一陣子，有時甚至繞著我游來游去，不時地打探我，就這麼越來越常去找牠玩，已經變成朋友般熟悉，有天突然起了個念頭想跟牠合照，趁著休假帶著自拍棒跟相機下水去找牠，留下這精采瞬間。當我拍下這張照片後，大家都不敢相信是自拍，瘋狂地問我怎麼拍的，看起來很困難，其實很簡單，下面就跟大家一起分享如何跟超萌海龜自拍的技巧！

水下自拍撇步

1. 自拍棒

自拍當然得要自拍棒，要拿下水的跟陸上用不一樣喔，那些藍芽、線控、無線、遙控的通通都不管用，最基本陽春的就夠用，想看起來酷一點可以用 GoPro 自拍棒。

2. 防水相機、防水手機

把自拍棒固定在相機的腳架孔或用手機夾夾住。 因為要固定在自拍棒上，市面常見的防水袋不適用喔。

3. 設定拍照模式

潛水需手動調整白平衡與拍攝模式，浮潛可利用相機內建的水下模式或是調到水下白平衡。

4. 按下定時多張自拍或錄影

水底瞬息萬變，寧可拍錯不可放過，尤其是自拍看不到螢幕，可利用「定時自拍」功能，每幾秒拍一張，不錯過任何瞬間。可設定每一秒拍一張或者懶人方式直接錄影再截圖。

5. 拍拍拍，耐心要十足，不停拍

海底生物是無法掌握的，拍照還得看牠們心情，我花了一段時間拍了將近一百張的照片才拍到。給大家瞧瞧我其中幾張失敗作品。

說了這麼多，想在水裡自拍要準備東準備西，是不是覺得麻煩？其實有個會游泳跟拍照的朋友一起下水，你就負責擺 pose 當麻豆，超簡單，只有像我這種自拍上癮的人才會想這樣做吧。

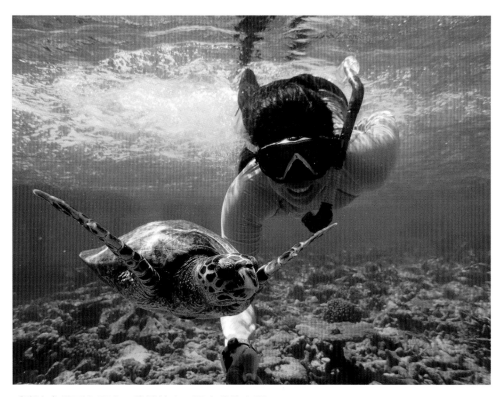

感謝海龜的耐心配合，終於拍出一張完美的合照。
Olympus TG3, 6.0mm, F3.2, 1/800s, 0.00EV, ISO100, 自然光／手動白平衡／水下模式／平角／馬爾地夫

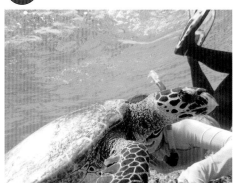

完全被海龜遮住。

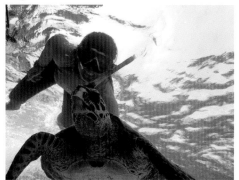

構圖失敗，感覺牠很想逃走。

5-4 水下太陽

水下也有太陽？沒錯，陽光穿透海水，抬頭由下往上就能看見這個特殊的景色，天氣陽光及能見度好的時候，甚至能看到太陽的光芒在水中散發一圈一圈漸層色，尤其是下方有生物時，彷彿魚都會發光呢！

電視上看過太空人月球漫步，是不是也很嚮往呢？在水中你不必是阿姆斯壯也能做到喔，游到太陽正下方，請潛伴幫你拍出太陽漫步吧。

角度 vs. 色彩

平角或仰角由下往上，對著太陽可用自動或水中白平衡，不需要特別調整白

⊙ 拍攝小技巧

完整及部分的太陽都各具特色，取決於當時場景／確認光線角度／捕捉生物

⊙ 簡易設定一拍上手

廣角／低 ISO

平衡，顏色不會跑掉太多。由上往下的俯角則比較需要注意白平衡色彩設定及光線。

太陽跟海水呈現一種漸層的藍色。
Olympus TG4, 5.0mm,
F3.2, 1/640s, 0.00EV,
ISO100, 自然光／手動
白平衡／水下模式／仰
角／馬爾地夫

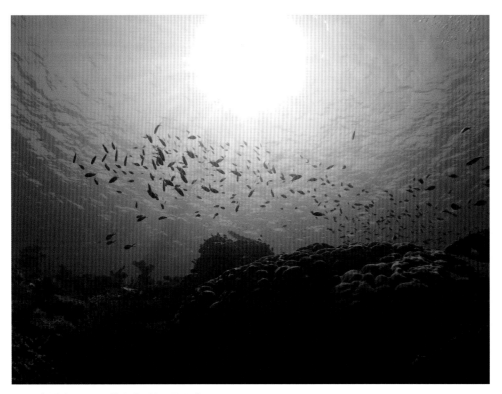

陽光穿透海水，灑落在魚群和珊瑚上。

Olympus TG3, 5.0mm, F3.2, 1/800s, 0.00EV, ISO100, 自然光／手動白平衡／水下模式／仰角／馬爾地夫

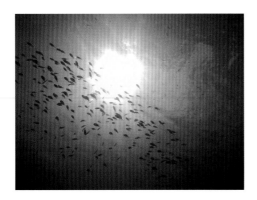

Olympus TG4, 6.0mm, F3.2, 1/800s, 0.00EV, ISO100, 自然光／手動白平衡／水下模式／仰角／馬爾地夫

Olympus TG4, 5.0mm, F3.2, 1/640s, 0.00EV, ISO100, 自然光／手動白平衡／水下模式／仰角／馬爾地夫

5-5 氣泡

是不是覺得很特別呢？在水中光呼吸就很夢幻吧，在水裡隨著吐氣時會產生氣泡，抬頭看看自己吐氣時的泡泡，是很多潛水員都會做的事，也發展出花式特技吐氣泡法，甚至傳說中的龜派氣功呢！潛水教練們在做三分鐘安全停留時的小把戲／樂趣。

想拍這樣的照片須雙方同心協力，模特兒吐氣製造又圓又大的氣泡圈，攝影師可得全神貫注看準泡泡抓準時機按下快門，氣泡圈會隨著上升速度越來越大，外圈結構也會越來越鬆，沒抓準時間，氣泡一轉眼就飄到水面了。但也不必擔心，多試幾次，多放點耐心就可以拍出這樣的照片喔。

氣泡圈

吐氣速度、間隔、快慢都影響氣泡圈的形狀，可以透過吐氣的方式改變氣泡的樣貌。吐氣越慢氣泡越少，看得到一個個氣泡慢慢出現；速度快氣喘如牛般的會同時有大跟小的氣泡擠在一起，速度慢則可看到完整的大氣泡。想練習吹出泡泡圈嗎，快跟我們一起下水吧。

身體與氣泡的距離亦會影響效果，離身體近的可以明顯分辨，太遠的已難以辨識形狀。

> ⊙ 拍攝小技巧
>
> **身體保持平穩／心情放鬆／調整呼吸速度**

泡泡

水中拍氣泡聽起來沒什麼，其實陽光穿透到海中，泡泡反射陽光，看起來像會發光一樣，能見度好有清澈透明的海水襯底，抬頭看著氣泡緩緩上升就像是童話故事中的場景。

拍氣泡是無門檻主題，即使第一次拍的人都能拍得到，潛水時朝水面吐氣就會有氣泡，剛吐出的氣泡最小，越往上越大，單看你想拍哪一種樣貌與效果。

速度 吐氣量	快	慢
大	範圍集中 大小不規則	大型 形狀完整
小	範圍集中 小氣泡	微小 形狀良好

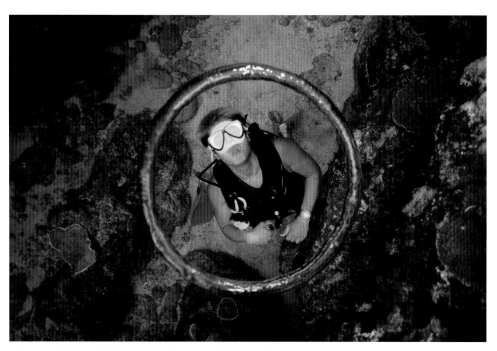

從水底吐氣泡，緩緩上升，形成一個有趣的氣泡圈。
Olympus EM5, 14.0mm, F3.2, 1/100s, 0.00EV, ISO100, 自然光／自動白平衡／水下模式／俯角／沖繩

右：抬頭看氣泡，怎麼看怎麼夢幻。
Olympus TG4, 4.0mm, F8, 1/200s, 0.00EV, ISO100,
自然光／手動白平衡／水下模式／仰角／馬爾地夫

下：可以嘗試各種氣泡的玩法。
Olympus TG2, 4.0mm, F8, 1/125s, 0.00EV, ISO100,
自然光／水下白平衡／水下模式／俯角／馬爾地夫

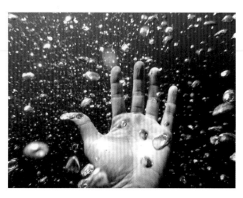

美人魚夢幻照

想拍出唯美夢幻感，需要模特兒＋攝影師＋氣泡員三人一組：

1. 氣泡員在下方製造氣泡，太多或太少都不行，太多把主角全部遮住，太少又不夠夢幻，細微拿捏要恰到好處。

2. 模特兒最重要的工作就是確保你擺出一個超級名模的姿勢，堪稱最輕鬆卻又最重要的角色。

3. 攝影師抓準時間按下快門，美人魚般的照片就出爐囉，看似輕鬆卻肩負成敗好壞最重要的角色。

拍攝角度

1. 仰角由上往下，圍繞在泡泡當中的唯美感，攝影師注意不要在陽光正下方擋住光線。

2. 俯角由下往上，讓模特兒在陽光正下方，搭配光線與氣泡可拍出海中天使散發光芒與泡泡的夢幻感。

看完上面這段是不是嚇到你了，想當美人魚似乎還得先上一門專門課程，別緊張，實際下水拍之後，你就會發現原來輕輕鬆鬆就能拍出大師級作品，上傳照片後說不定就騙到幾個朋友，以為你是深藏不露的水中高手。而且縱然拍攝成品很重要，享受拍照過程中的樂趣也是難得的回憶。

> 氣泡技巧是潛水限定，記得請教你的帥氣教練，如何練就海底龜派氣功大法。

> **沙地泡泡**
>
> 沙地也會吐泡泡？沒錯，可不是只有潛水員在水下才會吐泡泡喔，在菲律賓就有這麼一個特殊景觀的潛點。為什麼沙地會冒泡泡出來呢？因為沙底下覆蓋的是一個活火山，你沒聽錯，是活火山，但別緊張，這裡屬於靜止活火山，安全沒問題。火山內的熱氣上升在海中就形成了一顆顆珍珠般的小泡泡。
>
> 下潛至 18~20 米左右的深度，會看到一大堆細小泡泡從沙地中不斷冒出來，躺在沙地區彷彿躺在按摩浴缸，啵～啵～啵地接連不斷的有泡泡出來，泡泡區周圍的沙甚至是熱的喔。

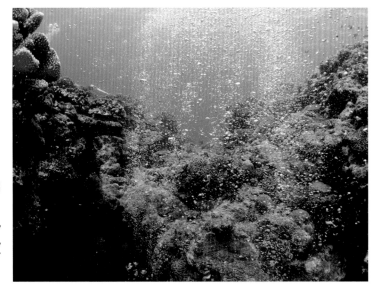

珊瑚礁上有氣泡冒出
來，很特別吧？
Olympus TG4, 6.0mm, F2,
1/200s, 0.00EV, ISO100,
自然光／手動白平衡／
水下模式／平角／沖繩

水下火山的熱氣從地上冒出，沙子也是熱的喔。
Olympus TG4, 6.0mm, F3.2, 1/800s, 0.00EV, ISO100, 自然光／手動白平衡／水下模式／平角／菲律賓

與海豚同游

　　海豚是鯨類水生哺乳動物，個體之間能用各種聲音交流，發出超聲波做回聲定位，兩個大腦輪流運作，睡覺時一個運作一個休息，是最受人類歡迎生物之一，智商高、極具靈性就像有心電感應，能與牠對話，加上臉上永遠看似微笑的表情，旋轉跳躍的姿態，一下子就擄獲我們的心。牠像小孩一樣天性愛玩耍，常去衝浪的人可能有過與海豚一起追逐大浪的難忘經驗。牠也喜歡賽跑，有時用極快的速度在船邊奔馳，跟我們比賽誰跑得快，有時則是在輕鬆的游動。

　　自從開始接觸潛水跟海洋後，一直都夢想著可以在海中與海豚相遇，相信跟海豚游泳也是很多人的夢想，這天我剛結束潛水，乘著多尼船準備回島，途中幸運地遇到一大群正在開心游動的海豚們，甚至有次偶遇幾頭領航鯨身邊圍繞著幾百隻海豚，數量多到一眼望不看，看著牠們在船邊悠閒的游動，彷彿跟牠有心電感應，越看越覺得牠們在說：「加入我們吧！」船上的我們在得到船長的確認後，彼此點頭說好，穿上蛙鞋戴上面鏡慢慢下水。果然發現牠們在我們身旁，隨意地四處游動嬉戲，原來海豚也把我們當成海洋的一份子，跟海豚共同徜徉陽光四射的美麗印度洋，當時眼前的畫面帶給我的感動至今還是難以忘懷。

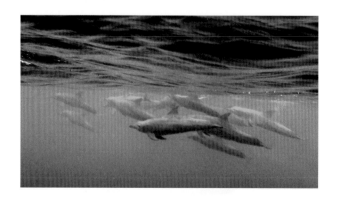

第六章
海底地形

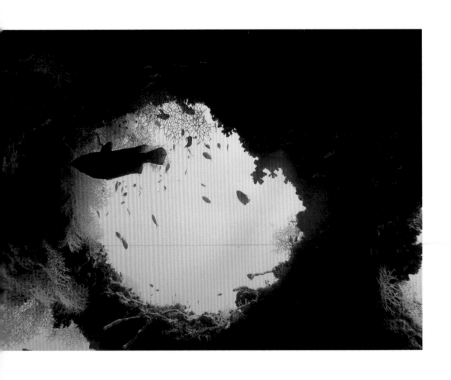

6-1 海底地形

　　海底有珊瑚礁、水道、洞穴，峭壁等各式各樣的地形，每種都有其獨特之處，該如何拍出各種地形的特色？

　　島外圍的珊瑚礁，可浮潛可深潛，是最簡單且生態豐富的地形，小的島嶼可繞著島外圍游一圈，大的島得分好幾次才能看完，

　　珊瑚因為很靠近水面，陽光充裕能拍出色彩斑斕的珊瑚，平面拍海水跟珊瑚，半水半珊瑚。

　　在海底火山噴發後所形成的火山島，長期經過珊瑚生長、島嶼下沉或海平面上升的運動後，各階段變化成不同地形，火山島→裙礁→堡礁→環礁。

　　環礁是天然屏障，阻擋風浪，大部分形成於遠離陸地的大洋中，中心凹陷成一潟湖。直徑從 2 ～ 100 公里不等，外圍水流強勁。內部潟湖風浪小，平均深度為 45 公尺，有些超過 100 公尺，潟湖內的沙地是晶瑩剔透。

珊瑚礁與藍天白雲形成美麗景色。

■ 珊瑚礁的形成過程

	裙礁	堡礁	環礁
分布	珊瑚礁在海岸邊，為海濱線的一部分	珊瑚礁在海岸外，中間隔著礁湖	珊瑚礁中間無島嶼陸地，僅有礁湖
範例	台灣墾丁	澳洲大堡礁	馬爾地夫島嶼
成因	珊瑚礁環繞島嶼周圍生長	島嶼下沉或海平面上升，珊瑚礁持續堆積生長	島嶼完全沉沒入水中，形成環狀珊瑚礁
入水方式	就在陸地旁邊，從岸邊就能走下水	陸地跟珊瑚礁隔了一片海，需要搭船出海	岸潛跟船潛皆可
剖面圖			
立體圖			

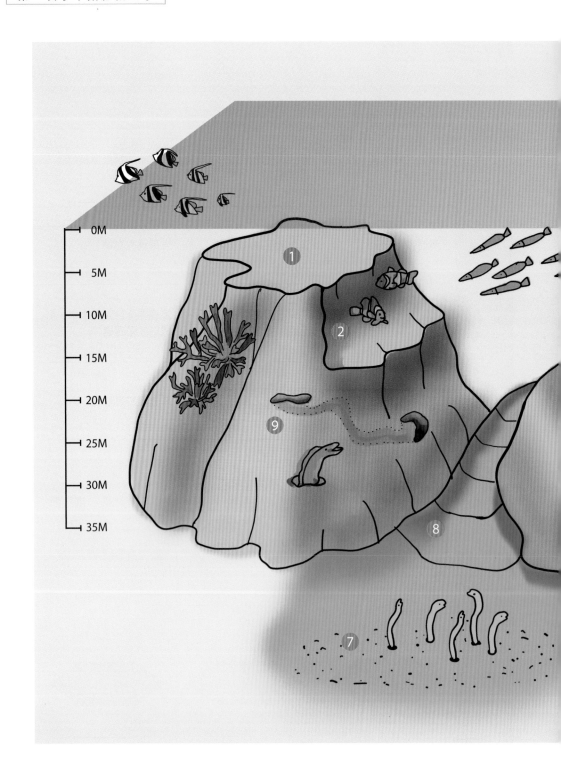

0M
5M
10M
15M
20M
25M
30M
35M

■ 海底地形

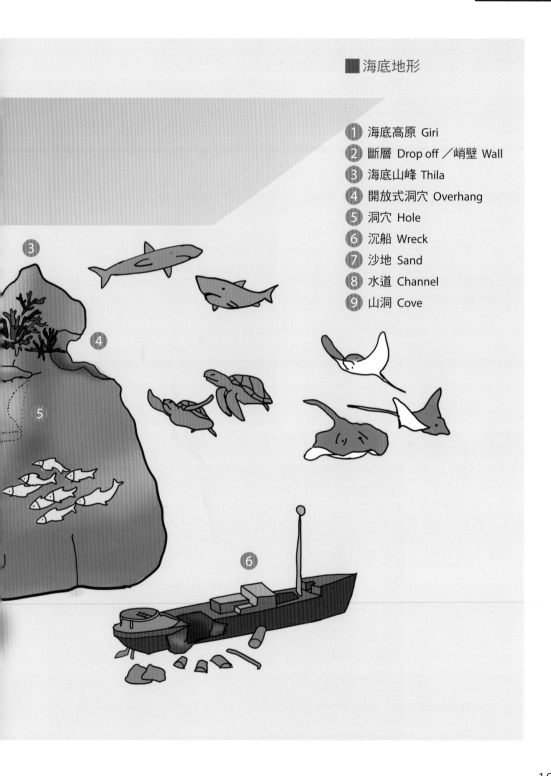

1 海底高原 Giri
2 斷層 Drop off ／峭壁 Wall
3 海底山峰 Thila
4 開放式洞穴 Overhang
5 洞穴 Hole
6 沉船 Wreck
7 沙地 Sand
8 水道 Channel
9 山洞 Cove

6-2 斷層／峭壁

　　斷層跟峭壁地形接近，特色是珊瑚與海交界的感覺，峭壁上有各式各樣的軟、硬珊瑚，海扇是在峭壁上常見的珊瑚，有機會看到比人還大的大型海扇，峭壁內經常可見海鰻、龍蝦等生物。

　　峭壁幾乎是一直線，向上或下拍，畫面顯得平面不立體，側面角度拍進海洋與珊瑚，較能拍出兩者的美，互相襯托，想凸顯哪一個就多放進照片，隨心所欲。

Olympus TG4, 6.0mm, F3.2, 1/200s, 0.00EV, ISO100,
自然光／手動白平衡／水下模式／平角／馬爾地夫

Olympus TG4, 6.0mm,
F3.2, 1/500s, 0.00EV,
ISO100, 自然光／手動白
平衡／水下模式／平角
／馬爾地夫

6-3 海底高原

　　在大海中隆起的珊瑚高原，表層珊瑚就在水面下幾公尺，很適合浮潛，充裕的陽光照射，海水及陽光反射，珊瑚看起來閃閃發光。

　　潛水是圍繞著整個珊瑚礁游動，山峰大小不等，大型的山峰一小時都繞不完一半，海鰻是很常在山壁上發現的魚，深淺交界處有機會看到魚群通過。

　　經常可見鸚哥魚或刺尾魚等顏色鮮豔的魚居住在此，也有機會與海龜相遇。

> 當表層珊瑚太淺，位於水面以下 2 公尺內之處，請待在深淺交界處，不要游到上方去，以免一個水浪打到珊瑚礁上，會破壞珊瑚或受傷。

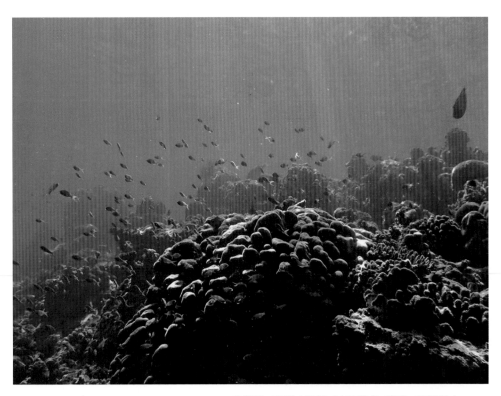

Olympus TG4, 6.0mm, F3.2, 1/800s, 0.00EV, ISO100, 自然光／手動白平衡／水下模式／仰角／馬爾地夫

6-4 海底山峰

跟山脈的地形類似，但範圍略小也比較深，也是圍繞著整個山脈游動，但因深度較深，比較容易看到大型魚類。

圍繞著山峰游動，可以看到許多熱帶魚。

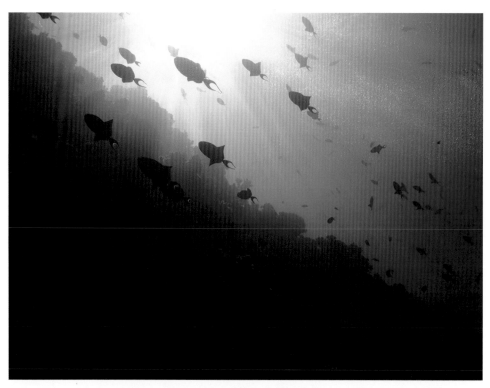

Olympus TG4, 4.0mm, F2.8, 1/200s, 0.00EV, ISO100, 自然光／手動白平衡／水下模式／仰角／馬爾地夫

6-5 沙地

　深及淺的沙地差別很大，接近水面的沙地生物來來去去，倒是沙地上陽光反射，沙子看起來晶瑩剔透加上湛藍色的海水，自然的漸層色很漂亮。

　此外，沙地是女生拍美照的最佳地點喔，光線充足，還能創造陽光灑落身上美人魚般的唯美感。

　深的沙地上常見比目魚、山羊魚、魟魚、蜥蜴魚等保護偽裝色很厲害的魚，另外最吸引人的就是花園鰻，這種只會在沙地上出現的小型鰻魚，是日本人的最愛，光聽到名字就大喊卡哇依尖叫不止。拍沙地上的魚得有耐心，一點風吹草動都會把魚嚇跑，特別是花園鰻，太過靠近就會縮回沙地內，慢慢接近耐心等待。相機拿低。

水面下清澈透明的海水與雪白的沙地，很適合拍人像。
Olympus TG4, 4.0mm, F8, 1/400s, 0.00EV, ISO100, 自然光／手動白平衡／水下模式／平角／馬爾地夫

6-6 水道

　　兩個大型珊瑚礁中間形成的水道，是看成群的鯊魚或大魚群的最佳機會，也伴隨著強勁水流，可稱水中的高速公路，需要豐富潛水經驗。

　　水流強勁，不建議拍小生物或是珊瑚。需要慢慢調整對焦的小物體，大小魚群活力四射的模樣是其他地形少見的，重點當然是拍那些難得一見的魚群。發現魚群時，趕緊先調整身體的位置及相機設定，利用水流的推力帶你到魚的身邊，正面相交時抓緊時機按下快門。邊拍照也別忘了跟緊潛導，可別拍到出神不小心脫隊喔。

■ 拍攝小故事

　　帛琉有個潛點叫烏龍水道 (Ulong channel)，像是水下高速公路，強勁水流帶你輕鬆翱翔，像是飛翔在海中，兩邊處處是珊瑚、魚群，地上沿路都是珊瑚鯊，相機還來不及拍下，心中才剛大喊殘念，才發現原來到處都是。才 50 公尺就已經看到十幾隻，一隻隻懶洋洋的鯊魚，這畫面太療癒，至今仍忘不了。

水道常見成群的魚兒列隊通過。
Olympus TG4, 5.0mm, F2.8, 1/200s, 0.00EV, ISO100,
自然光／手動白平衡／水下模式／平角／馬爾地夫

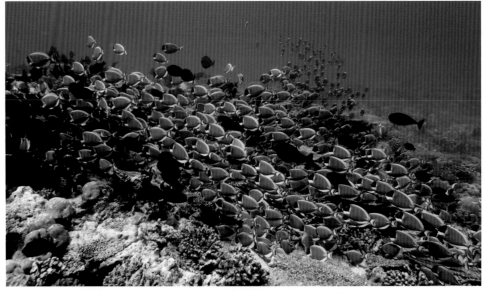

6-7 開放式洞穴

彎月狀的開放式洞穴，最令人著迷的是景色是陽光曬進布滿珊瑚與陽光的出入口，由洞穴內看出去會覺得置身夢境般的夢幻感，洞穴內住滿了各種大小魚群。洞穴上方的魚還是上下倒立的貼在珊瑚上。

必拍：洞的出入口，對著陽光或水面拍，可以拍出陽光穿透進洞口的光線。

Olympus TG4, 4.0mm, F2.8, 1/200s, 0.00EV, ISO100,
自然光／手動白平衡／水下模式／平角／馬爾地夫

Olympus TG4, 4.0mm, F2.8, 1/500s, 0.00EV, ISO100,
自然光／手動白平衡／水下模式／平角／馬爾地夫

Olympus TG4, 4.0mm, F2.8, 1/200s, 0.00EV, ISO100,
自然光／手動白平衡／水下模式／平角／馬爾地夫

6-8 洞穴

　　最為人知的就是帛琉的藍洞，在珊瑚群中的洞口游進去，進去後眼睛一睜開就別有洞天，緩緩抬起頭往上看，陽光穿透進洞口，自然的美麗瞬間震撼每個人。

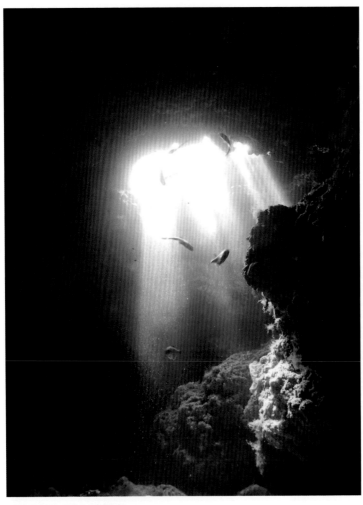

右頁上左：Olympus TG3, 6.0mm, F2.8, 1/30s, 0.00EV, ISO320, 自然光／手動白平衡／水下模式／平角／沖繩

右頁上右：Canon D30, 5.0mm, F3.9, 1/20s, 0.00EV, ISO1000, 自然光／手動白平衡／水下模式／平角／沖繩

右頁下：Olympus TG4, 6.0mm, F2, 1/160s, 0.00EV, ISO100, 自然光／手動白平衡／水下模式／平角／沖繩

陽光從洞口灑入耶穌光。
Olympus TG3, 4.0mm, F2, 1/30s, 0.00EV, ISO200,
自然光／無閃光／手動白平衡／水下模式／仰角／馬爾地夫

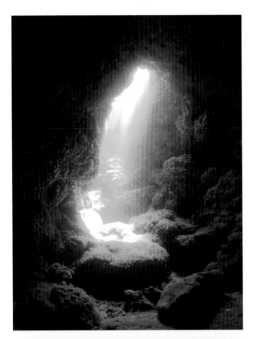

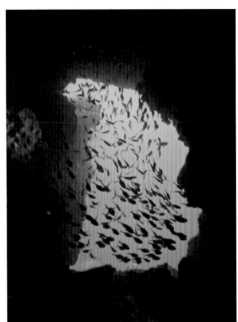

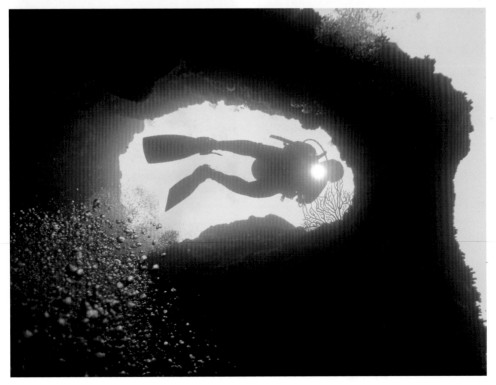

6-9 山洞

山洞與隧道的地形結構類似，就好像高速公路的山洞一樣，兩頭各有一個開放式的開口，由一頭通到另一頭。山洞內部沒有光線，需要有潛水手電筒照明。有機會在裡面看到少見的生物或大型魚類。

山洞的獨特之處就是陽光與海洋交界處，山洞有上下、左右不同景觀。

山洞結構的地形通常是大深度的潛水，適合具備進階證照且有經驗的潛水員。

自然形成的洞中洞，陽光變得有漸層。
Canon D30, 5.0mm, F3.9, 1/30s, 0.00EV, ISO160,
自然光／手動白平衡／水下模式／仰角／沖繩

愛心情人洞，從一頭穿過去。
Olympus TG4, 4.0mm, F2.8, 1/200s, 0.00EV, ISO100,
自然光／手動白平衡／水下模式／平角／馬爾地夫

6-10 鐘乳石洞

　　鐘乳石為岩溶生成物，指碳酸鹽岩地區洞穴內，在漫長地質歷史中和特定地質條件下形成的鐘乳石、石筍、石柱等不同形態碳酸鈣沉澱物，是滴水石的一種。鐘乳石形成的洞穴便稱為鐘乳洞，在澳洲西部、沖繩都有十分知名的巨大鐘乳石洞，陸上的鐘乳石已經這麼稀有了，水下的更是稀世珍寶。

　　在帛琉有一個水下鐘乳石洞，洞口外跟一般的島嶼沒什麼不同，進去後別有洞天，陽光被阻擋在洞口外，越往裡面光線越弱，跟夜潛差不多，需藉由手電筒照明，由內到外的四個鐘乳石洞穴內都有不同景致。

　　鐘乳石洞的出入口，看起來很像洞穴潛水，請潛伴幫你拍出夢之洞的美照。進入洞穴內後想拍照得靠燈，相機內建的閃光燈不夠力，只夠拍一小區，請集眾人之燈光，才能拍出洞穴全景喔。

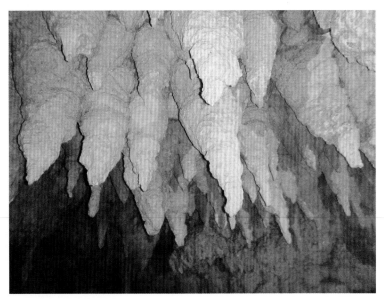

水下鐘乳石別有洞天。
Canon D30, 5.0mm, F3.9, 1/60s, 0.00EV, ISO640,
自然光／無閃光／手動白平衡／水下模式／平角／帛琉

6-11 沉船

沉船提供絕佳的自然屏障跟生長健康的珊瑚吸引各種大小型魚類居住，大型的沉船還可以進行內部滲透，進入船艙、引擎室、船長室裡大開眼界，遇到石斑魚游出遊入別太驚訝。就像海底尋寶，你永遠不知道會有什麼驚喜出現。

增加感光度

光線是沉船很大的問題，因為大部分的沉船都在水深處，光線不足，正常情況下我們都建議低感光度好降低雜訊，但沉船的光線不足，範圍又過大，閃光燈不足夠，這時可考慮將感光度設到800以上。現在的相機品質能夠提高感光度但不會有過去雜訊過多的問題。

拍大區域而非小部位

沉船是潛水中能拍的最大物體了，拍沉船常出現的問題是，你拍出驚人佳作，但朋友看了一頭霧水，因為你拍的是一個小螺絲，而非壯觀的船貌，往後退幾步，試著拍出整艘船。能見度差拍不到船體，可選擇船槳、船頭等一眼就認出的部位，否則就是個孤芳自賞的作品而已。

⊙簡易設定一拍上手

高感光度／大光圈／廣角／增加曝光值

Tip：廣角鏡絕對是你的神祕武器！

構圖故事

每艘沉船都有它的故事，既然充滿故事就充滿特色，很多獨特的拍攝主題，邊拍邊想著如何透過構圖角度，讓照片說故事。

沉船當然是拍整艘船最震撼，但要成功得有良好的能見度，廣角拍攝，有陽光照射更美，各個角度都可以試試。

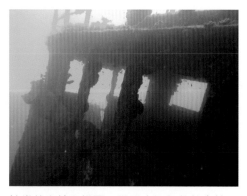

恰當的光線和構圖，呈現出沉船的故事性。
Canon D30, 5.0mm, F3.9, 1/160s, 0.00EV, ISO800, 自然光／手動白平衡／水下模式／平角／馬爾地夫

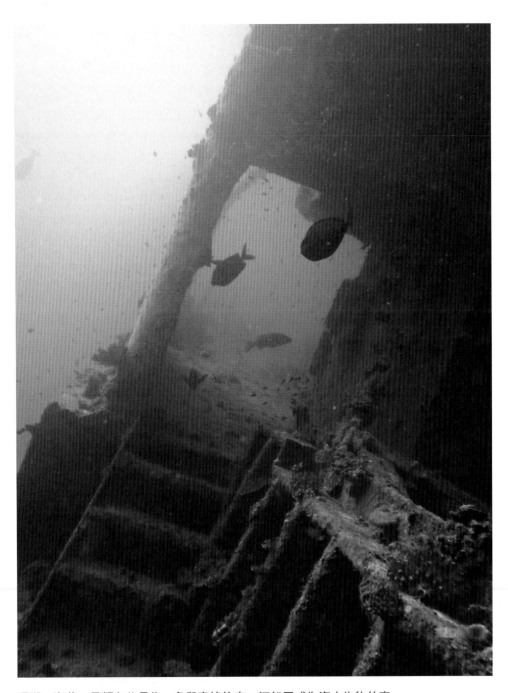

珊瑚、海葵、貝類在此長住，魚兒穿梭往來，沉船已成為海中生物的家。
Canon D30, 5.0mm, F3.9, 1/200s, 0.00EV, ISO800, 自然光／手動白平衡／水下模式／平角／馬爾地夫

失事沉船：戰爭、船難的失事船隻,最著名的就是鐵達尼號,在菲律賓科隆（Coron）有很多二次世界大戰擊落的軍艦沉船。

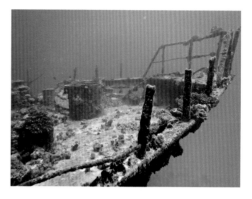

人工沉船：非失事之船隻,而是買下廢棄不堪使用的舊船,運放在海裡當人工魚礁。

Canon D30, 5.0mm, F3.9, 1/200s, 0.00EV, ISO800, 自然光／手動白平衡／水下模式／平角／馬爾地夫

失事飛機：水下也會有飛機,大多是戰爭所遺留的歷史痕跡,每個殘骸背後都有一個故事。

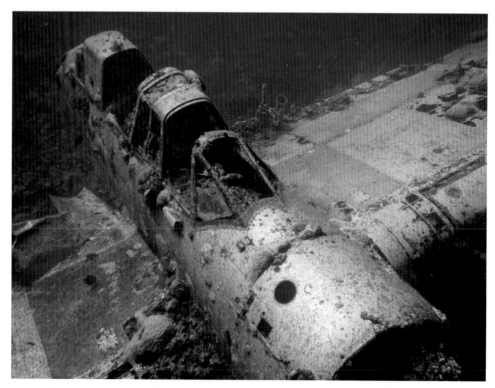

水下飛機。
Canon D30, 5.0mm, F3.9, 1/250s, 0.00EV, ISO200, 自然光／手動白平衡／水下模式／平角／帛琉

打掃沉船

　　大掃除，不拿吸塵器，改拿氣瓶。

　　在馬爾地夫工作時的度假村買下一艘廢棄的大型貨輪，放到海中當做人工魚礁，至今已經有幾十年歷史，吸引了各式各樣的魚類遷移至此，鯊魚、大石斑、海龜、海鰻跟大河豚……都是居民，每次游經過都要跟牠們打招呼。

　　同時我們也兼負起維護的責任，為了讓其他潛水員也知道這艘船的由來，特別裝設了一個介紹版，海中浮游生物及藻類會附著在上面，需要定時清理。每次要打掃我總是第一個舉手，洗洗刷刷的時候總會有驚喜，魚群或海龜游經過來打招呼！

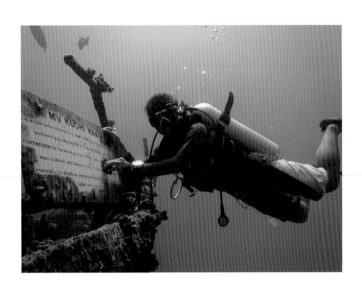

6-12 水下船艇

就像你會拍天空、飛機、森林、動物，水中可不是只有頭往水下才有東西看喔，往上抬頭也會找到水中限定的好題材。

抬頭一看，一艘巨大的「太空飛船」駛入眼簾，還有幾個全副武裝的太空人在四周漫步！是的，在海裡的太空內，潛水員各個如同武林高手能飛能飄會游會跑，照片中黑壓壓的船底和輕飄飄的潛水員，是不是感覺好像違反了地心引力呢。

能見度好的時候，海水乾淨得像透明一樣，結合周邊景物，如珊瑚、人物、船與魚，在海面陽光的襯托下迷人有趣。趕緊拿起相機拍下來！

⊙拍攝小技巧

廣角／無閃光／注意光線位置／注意吐氣的氣泡

⊙簡易設定一拍上手

低 ISO

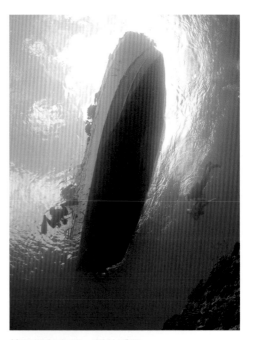

一半水上、一半水下的方式也很有趣。
Olympus TG4, 5.0mm, F8, 1/200s, 0.00EV, ISO100,
自然光／手動白平衡／水下模式／仰角／馬爾地夫

抬頭看船有不一樣的感覺。
Olympus TG4, 5.0mm, F8, 1/200s, 0.00EV, ISO100,
自然光／手動白平衡／水下模式／仰角／沖繩

6-13 人工造景

水下郵筒

　　人工造景跟人工魚礁不同，不是建來給魚當家的，需要定時清潔，更像是水下觀光打卡景點。馬來西亞詩巴丹附近有一個水下郵筒，真的可以寄明信片的，島上的商店販售水下明信片，你潛水時投進郵筒內，每隔幾天會有潛水郵差來收信，很特別吧。沖繩也有水下郵筒但僅供拍照使用。

水下石敢當（風獅爺）

　　沖繩跟金門一樣，都有風獅爺來守護，沖繩水下亦特別放置了一座水下風獅爺來守護。

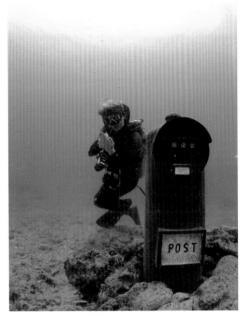

沖繩也有水下郵筒，但僅供拍照，若把信投進去可是寄不到的喔。

風獅爺是民間相傳可以為家宅、村落驅邪化煞的守護神。

6-14 人工魚礁

　　人工魚礁是珊瑚保育的一種方式，汽車、飛機殘骸、沉船、珊瑚農場⋯⋯等非自然形成的珊瑚礁都屬於人工魚礁。通常設置在一大片的沙地上，吸引魚跟珊瑚過來，經過幾年的時間，會形成一大片珊瑚礁。

剛開始，只是光禿禿的鐵架子。

數年後，珊瑚附著，逐漸形成珊瑚礁。

輪胎礁。

珊瑚礁的形成，需要多年的時間，珊瑚農場是大規模的復育計畫。

第七章
後製修圖

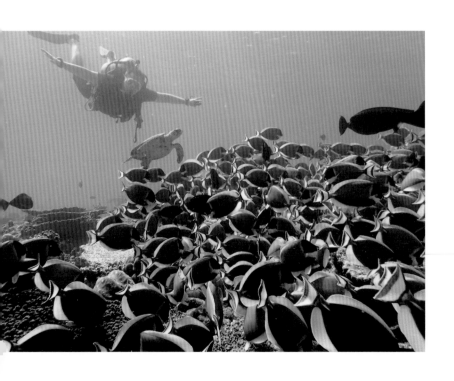

7-1 修圖技巧

修圖就像是女生化妝，就算是天生麗質名模般，透過化妝更能點綴出更美麗的容貌。

網路或媒體上看到一些曝光完美、畫面銳利、色彩均衡的作品，絕大多數都經過 Photoshop 處理，曝光、色彩矯正，局部明亮對比、銳利度。

水下照片通常很難完美，因為光線被海水吸收，且水下又像是隔了一層膜，即使原圖已經有 80 分，或多或少需要修圖，調整水中雜質、浮游生物、光線、角度、色彩……藉由後製修圖提升相片品質。

對比明暗度

水下照片除非拍的時候有打閃光燈或外接燈源，潛水時拍照光靠自然光通常都不足夠，調整對比明暗度，就能讓照片活起來

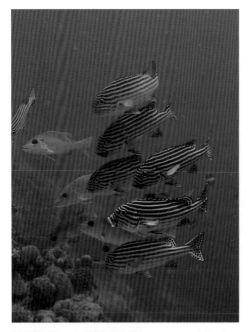

原圖偏藍，主題不夠凸顯。

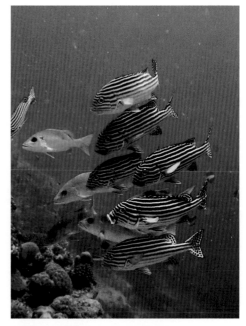

修圖後，調整對比、明暗及顏色，使色彩及光影更凸顯。

裁切

　　拍到漂亮的魚但背景好凌亂、拍到海龜不過好遠……拍照時很容易會被珊瑚及魚群吸引然後就分散了注意力，特別是魚都是驚鴻一瞥，但是只占鏡頭一小角落，越看越暈。

　　裁切就是二次構圖，若拍攝當下搶拍無法慢慢構圖，回來就可以利用裁切修改，距離太遠可以切圖拉近，主體不明顯可以改變角度，能創造照片的另一個生命力。

檔案格式

生活旅遊照，用一般的 JPG 檔即可，倘若想拍出專業大師一樣令人驚豔的照片，能讓圖像保留更多的細節，可使用 RAW 格式，亦可選擇 RAW ＋ JPG，兩種格式都保存。透過後製賦予作品新生命。解析度高，畫面細膩，但相對的每一張照片的檔案很大，記憶卡空間要充足，且無法快速連拍。

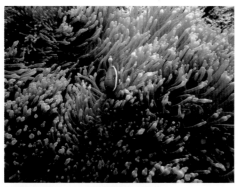

原圖主體太小，背景過於複雜。

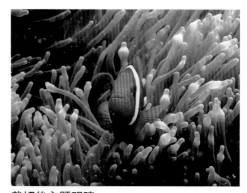

裁切後主題明確。

原圖一片灰藍。

修圖後輪廓分明。

181

推薦軟體 Photoscape

已經是 Photoshop 高手或有習慣的圖片編輯軟體的人，繼續沿用不用更換。剛開始找軟體的人，可考慮 Photoscape，軟體介面簡單易懂，第一次用也能輕鬆上手，且內建的自動調整功能就能處理 70% 以上的照片，需要調整相片細節，也能從進階選項中調整，內建許多濾鏡功能供你發揮創意。

■ Photoscape 介面介紹

1. 開始介面，點選相片。

2. 編輯畫面，選擇欲編輯的圖片。

3. 自動調整選項。
 懶人修圖利器，
 一個鍵就完成。

4. 進階選項。亦可
 局部調整細節，
 顏色、亮度、對
 比 。

5. 各種濾鏡。天馬
 行空發揮創意。

7-2 整理分類

一出門看到什麼都拍、一拍好幾張，美食、美景、購物、自拍、團體照……不把記憶卡拍爆不過癮。拍得很開心，回家了對著無法計算的照片量便開始頭痛。經常美好假期隨著時間過去逐漸淡忘，或最近流行的 gap year 環遊世界、打工度假，幾千幾萬張照片，看著照片一秒變多莉，瞬間失憶想不起來在哪裡拍的，過後想找其中某張照片得花上三天三夜。整理照片一定要至少先按時間分類，之後可以慢慢編輯。

資料分類沒有一定的方式，依照自己的習慣及便利性即可，在此與大家分享我常用的簡便圖片分類歸檔。

資料夾分類方式

很多人習慣用日期分類，很實用，只是要找某張照片時，每個資料夾都要點進去看才知道，除了日期之外，加上其他註記，第一步就把照片整理好，方便以後尋找。

1. 日期＋地點

比如：20150223 馬爾地夫

2. 日期＋活動

比如：20150823 沖繩夏之祭

3. 日期＋國家＋地點

比如 20160518 泰國潑水節

4. 當天去了不同的地方。

若地點景色差不多，可歸到同一個資料夾。若是完全不一樣的地點，可以再分開不同資料夾。

比如去了中正紀念堂跟士林夜市：

20170223 中正紀念堂

20170223 士林夜市

進階分類

逐漸累積到一個月後或一年後，可依月份、年份再度分類一次。比如：201702、201703。如果當月有特別值得回憶的事或出國旅遊，也可在後面加註。比如：201302 日本滑雪……

一年後再歸檔一次，比如：2016 生活旅遊寫真、2017 生活旅遊照片……

■ 資料夾分層方式

第一層資料夾	第二層資料夾	第三層資料夾
2016 生活旅遊寫真	201601 京都大阪	20160111 京都寺廟 20160112 京都哲學之道 20160113 大阪環球 20160114 奈良
	201605 沖繩之旅	20160504 青洞浮潛 20160505 萬座毛 20160506 古宇利島一日遊 20160507 那霸吃喝玩樂
	201607 綠島潛旅	20160721 鋼鐵礁 20160721 教堂 20160722 大香菇
	201609 花蓮中秋	20160908 太魯閣 20160909 烤肉
	201610 清境露營	20161010 清境農場 20161011 南投
	201612 韓國滑雪	20161225 滑雪初體驗 20161231 跨年煙火

備份

不論是用燒錄光碟、外接硬碟或雲端空間哪種方式，照片都一定得備份，現在的外接硬碟技術很穩定，幾 TB 的空間，很適合拿來做資料備份，當然上傳雲端是雙重保障的方式。

7-3 如何上傳手機

　　獨樂樂不如眾樂樂，美景除了要反覆回味更得分享給全世界，出去玩打卡上傳是人人必做。相片從手機上傳很簡單，若是用相機拍的照片該怎麼辦，傳到電腦再傳到手機？總不能隨身攜帶電腦吧，又重又耗時真麻煩，別擔心，近幾年所推出的相機都已內建 Wifi、藍芽傳輸功能，輕鬆點選幾個按鍵，不費吹灰之力就能傳到手機內，若相機沒有內建 Wifi 功能，也能用 Wifi 記憶卡傳輸，此外照片上傳後相機仍保留原檔，待有空再慢慢整理即可。

■ 如何傳輸 step by step

1. 下載分享照片的 APP。

2. 開啟相機，點選功能鍵，選擇 Wifi 開始，按 OK。

3. 出現一組網路密碼。

4. 手機點選該熱點 Wifi，
　 輸入密碼，連接。

5. 手機畫面。開啟照片
　 分享 APP，載入照片。

6. 選擇要下載的照片。

7. 開始傳輸。

8. 下載完成，關閉相機及
　 Wifi 傳輸功能。

8. 打開手機相簿，立即上
　 傳跟朋友分享吧！

7-4 攝影比賽

每年台灣及世界各地都有舉辦各種業餘及專業的水下攝影比賽，台灣就有許多位傑出的水攝大師，在海外的各個比賽中拿下大獎。

攝影比賽幾乎都採網路投稿且大部分沒有限定拍攝機種或等級，這幾年小型卡片機的技術突飛猛進，畫質幾乎可媲美專業機等級，現在也增加了卡片機組，就是說你有潛藏的攝影天分，用小相機就拍到了精彩照片，千萬別忘記去報名參加比賽，說不定你就是新一代的攝影大師喔。

右頁列舉一些較知名的國際水下攝影比賽，大家可以到各競賽網站上欣賞歷屆得獎作品。而除了國際比賽，台灣也有舉辦國內的小型攝影比賽。

常見攝影類組

1. 生物習性 Animal Behavior
2. 生物肖像 Animal Portaits
3. 微距 Marco
4. 廣角 Wide-angle
5. 珊瑚 Reefscapes
6. 潛水員 Divers
7. 卡片機組 Compact Cameras

除了上述這幾種，各個比賽還會有增加其他主題類別，比如鯊魚、沉船、海洋……

網路交流

網路上也有一些專門的水下攝影網站，可供網友投稿，與水下攝影愛好者一同交流。比如：underwaterphotography.com。臉書上也有很多水攝的社團頁，各地水攝高手都會不定期分享作品。

■ 國際攝影比賽

名稱	QR code	網站
Ocean Art Photo Competition 水下藝術攝影比賽		
UWPC 亞太潛水攝影挑戰賽		
World ShootOut 世界水下攝影大賽		
UPY 年度水下攝影大賽		
DEEP Indonesia 國際水下攝影大賽		

7-5 自製紀念品

拿起海龜萌臉蛋的杯子喝水，抱著水母枕看電視，超紓壓。

像我這種海洋及攝影的重度愛好者，免不了把家裡布置成海洋風，桌面、牆面、窗簾……每個角落都充滿了藍藍海洋味，只差沒把牆壁漆成藍色，連出門在外使用的手機及電腦桌面也不放過，隨時隨地都能感受大海。

沖印店都有轉印技術，網路上也有許多自製紀念品的網站及 APP，可以將喜歡的照片印製成明信片、海報、桌曆、名片、鑰匙圈、馬克杯、衣服或相冊等，用獨一無二的小紀念品裝飾家裡或辦公室，給自己最特別的城市海洋風格。

把自己拍的照片做成馬克杯、抱枕、手提袋，獨一無二，讓自己每天好心情。

第八章

愛護海洋

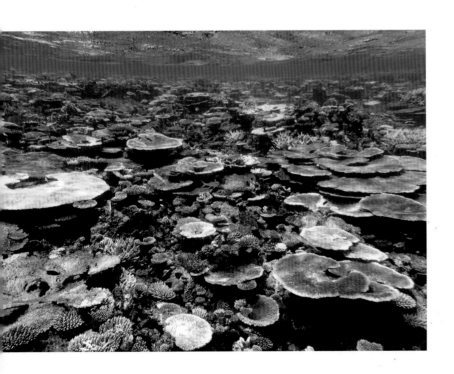

8-1 海龜保育場

第一次參與海龜保育是在鄰近馬來西亞的詩巴丹，以絕佳海底生態而聞名世界的小島。周圍有無數隻大大小小的海龜，吸引許多人到訪的渡假村。島上周圍的海域本來就適合海龜生活，再加上保育已進行數十年，海裡時常可見爺爺級的百年海龜，在沙灘曬太陽時就能發現旁邊也有隻海龜跟你一起享受陽光。

舒服的環境吸引許多海龜長住，每次潛水甚至浮潛時不管去哪個潛點，幾乎是百分百保證看得到海龜，差別是看到幾隻。

記得有次潛水，上水前的三分鐘安全停留，水流強勁的推著我們在一隻接一隻的海龜中前進，眼花撩亂跟心花怒放不知道該用哪句形容更貼切。

回到出生地產卵

島上每隔幾天就有海龜媽媽到島上來生蛋，一次幾十顆海龜蛋，甚至破百都有過。為什麼海龜會一直到這個島上生蛋呢？小海龜會記住自己第一次踏上的沙灘的味道，成長過程中在大海四處游動，等到長大懷孕後會回到出生地來生蛋；因此一定要讓小海龜從沙灘上自己走下海，若直接從海中放生，牠們就只根據當時情況選擇適合的海灘，而不會回去原來的島產卵。

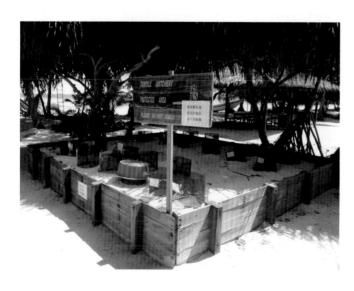

海龜培育區。裡面有近千顆海龜蛋，我們天天期待著小海龜出生。

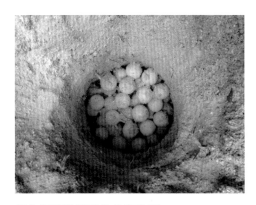

細心保護準備孵化的海龜蛋。

每天吃完晚餐後的散步有個重要任務，就是去尋找海龜媽媽及海龜蛋。海龜媽媽會循著月光的方向上岸尋找安全適合的地方生蛋，接近滿月找到的機會更大，找到適合地方後會開始挖一個又大又深的洞，才會開始生蛋。

靜待海龜媽媽生蛋

若在下蛋前讓海龜媽媽受到驚嚇，牠就會直接跑回海裡。所以尋找的過程全程不能發出聲音或燈光，只能靠領隊的保育師手上的微弱燈光或月光，以免把海龜媽媽嚇跑。開始生蛋後，海龜媽媽會拼命保護海龜蛋，即使有人靠近也不會離開那裡，確保所有蛋都安全產下並用沙子蓋住才會回海中，過程中我們就在遠方等待海龜媽媽回海中。一等幾個小時也是家常便飯。

雖然海龜媽媽挖了一個又深又大的洞，把海龜蛋埋起來保護，還是可能會被螃蟹吃掉，所以我們就是負責把海龜蛋放到保育區內孵化，確保牠們都能順利出生。有幾次一晚上發現三隻海龜媽媽，在不同的地方生蛋，幾百顆海龜蛋讓大家都欣喜若狂。

帶回保育區孵化

生下蛋後我們會緩慢細心地把海龜蛋帶回保育區孵化，放好後會盡可能的標示詳細的相關訊息，比如說生蛋的日期、數量、品種……接著每天觀察並預測孵化日。就算是帶回保育區照顧，也只能確保不會被其他動物吃掉，孵化的過程中會有許多狀況，例如被壓迫、養分不足、在蛋裡待太久也會窒息無法出生……等，好險有個很有經驗且負責的

剛出生的小海龜。

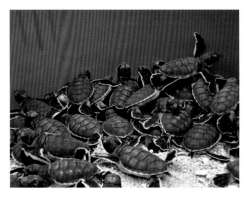

剛出生活蹦亂跳的小海龜們。

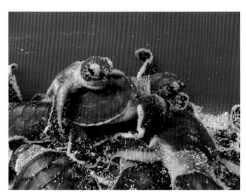

你推我擠，很快地身上就沾滿沙子。

保育師，成功孵化的比例都超過 90%，很多次達到 100% 孵化率，同一窩的小海龜並不一定是同一天孵化，有時候會隔個幾天陸續出生，尚未孵出的要仔細檢查再次確認，才不會錯過時間，這時詳細的紀錄觀察更顯重要，一個小疏忽都可能造成嚴重後果。

記得當時我們每天一有空就跑去海龜保育區，接近孵化日時更是 24 小時待命，清晨半夜也有人去檢查，當然很辛苦，不過一看到健康的小海龜都值得。小海龜出生後會自己往外爬出來，一發現有一隻就代表緊接著其他小海龜也會出來，這時必須趕快把牠們放到桶子內保護，不然牠們從保育區走到海中的短短一段路，可能就被小鳥吃掉了。待確認該批的小海龜全部都出生了，當天就會送回屬於牠們的大海。

回到大海的家

我們每一次都會慎重其事的舉辦簡單且隆重的放生典禮，是每個人最興奮的時刻，保育師會先跟所有在場的客人機會教育，提醒大家重視生態保育，接著就是重要時刻，看著一隻隻小海龜緩緩地走進海中，內心總是萬分激動及不捨，我們也跟客人說，這些小海龜長大以後會回來這裡產卵，以後記得帶小孩再回來這邊看牠們。

共同守護海洋

海龜的存活率約千分之一，小海龜體型小，很容易會被大魚吃掉，好不容易長大了有硬殼能夠保護自己，則是面臨到誤食垃圾造成無法進食而死亡。再加上海龜是長壽吉祥的象徵，人類撲殺吃海龜肉、海龜蛋或購買海龜殼的製品，

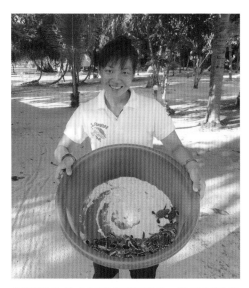

把剛出生的小海龜裝進桶子，當天就送牠們回大海。

就是這樣內憂外患左右夾攻，使得牠們的數量劇減。

　　人類無法控制海洋食物鏈，我們能做的是，減少垃圾及拒絕購買海龜相關產品，屬於海洋的生物就該留在海中而非家中的擺飾，更不該是商人賺錢的工具。此外，實行減塑生活，隨手做起，大家一起身體力行保護海洋，守護海龜，拒當傷害地球的幫兇。

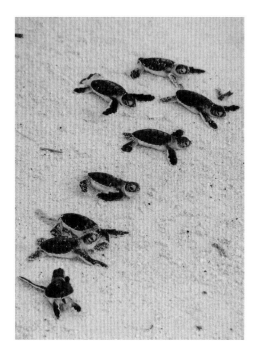

小海龜憑著本能，爭先恐後地衝向海中。牠們會在海中生長，長大再回出生地。

祝福牠們平安長大，期待未來的相見。

8-2 珊瑚農場

　　玩過開心農場，但有聽過珊瑚農場嗎？珊瑚是一種活化石，生活在海裡，生長速度緩慢每年只長大幾公分，現在海底看到的珊瑚都是經過幾千萬年時間才形成的。斷裂的珊瑚因為失去營養外觀變白，但並沒有死掉，透過照顧就能恢復其生長力，假以時日便能再度長大。珊瑚保育場（也稱珊瑚農場）是保育珊瑚的其中一種方式。

　　我在馬爾地夫工作時，剛好是珊瑚保育場計畫的最初期，從規劃、尋找地點、執行到完成，每個過程都全程參與。當時全部由潛水中心的員工一手計畫，工作除了潛水就是珊瑚保育場，經常晚上加班做人工魚礁，一得空就往珊瑚保育場跑，照顧珊瑚，風雨無阻，投注不少心力，幾個月後才終於建造好。

　　耕田的農夫，想有豐收的稻穗，天天風吹日曬雨淋還得時時施肥灌溉，要建置珊瑚農場也一樣，有很多事情得做，分別有幾個不同階段。

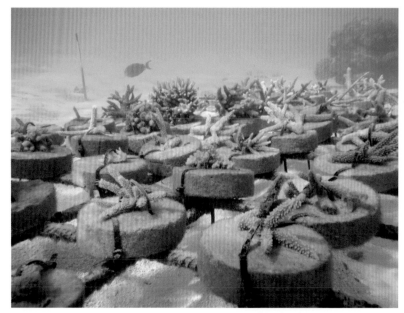

等珊瑚長大，就可以成為魚兒的新家。

1. 製作人工魚礁

首先得蓋海床，敲敲打打鐵工廠般的好幾天後，蓋好海床後搬運放進海中。放進去水中緊接著開始水下工程，為了確保地基穩固，不被風浪破壞，在水中拿著大鐵槌敲敲打打鑽地基，以前一年連小隻的貢推仔也沒用幾次，一拿起比我腿還長的工程用鐵鎚，重量還跟雷神索爾的槌子差不多，光拿著就很重，下水後要敲敲打打，差點手軟。

初次看到內心就已出現「Mission impossible」的 OS，才敲幾下就已精疲力盡，默默地遞給強壯男教練接手，到後期才總算練出神力女肌力……比最初多敲幾下。

製作人工魚礁。

放入水中，水下工程打地基。

製作珊瑚床。

珊瑚的新家已經蓋好囉。

2. 收集與運送珊瑚

　　海中千百種珊瑚不是看到就撿，需挑選破碎斷裂但仍健康的珊瑚，並依照當地海水潮汐狀況決定適合培育的種類，當時除了這些條件，也選擇較容易保育且生長速度快的珊瑚。

　　也因為珊瑚一旦離開海水太久可能影響健康，每天能採集的數量有限，也擔心陽光照射，只有下午陽光減弱的幾個小時能夠採集，時間十分有限。

　　收集後要盡快運到珊瑚保育場。

尋找受傷但仍健康的珊瑚。

收集到的珊瑚，趕快送回去。

運送珊瑚。

運送珊瑚床。

3. 種植

　　工程最浩大的一環，要在海中完成所有動作，每次下水一待至少半天，剛開始還沒抓到種植的技巧，經常昨天才確認穩固種好的，晚上稍有水流珊瑚全部沖落地，隔天得從頭開始，心涼了一半。只能回來再次討論修正，網路找資訊、請教珊瑚保育師，嘗試不同的方式，這樣來來回回了幾個月，才終於全部種好，感動的內心戲簡直可以拿奧斯卡了。

像農夫種稻般一個個細心插秧。

花了好一段時間才找到固定珊瑚床的辦法。

完工，期待珊瑚都能健康長大。

準備種珊瑚囉。

珊瑚的新家。

4. 觀察、記錄生長

　　完成建置挑戰才開始，珊瑚不會一暝大一吋，必須定期照顧、清潔及長期觀察、記錄生長狀況，每隔一段時間都要做比對，不斷做調整。

觀察生長狀況，隨時調整。

一段時間長大許多。

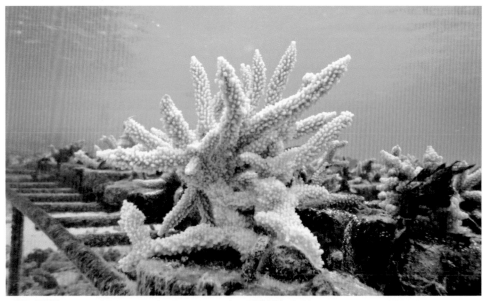

越來越健康。

珊瑚農場在哪裡？

世界各地都有珊瑚保育計畫，如美國、澳洲、斐濟、泰國、菲律賓……等地，馬爾地夫亦有兩間渡假村有珊瑚農場，我參與的是 Centara Grand（中央格蘭島）。有機會到這裡度假，記得去參觀看看。

珊瑚農場通常設在室內保育池或海中淺水處，為避免遭到破壞，周圍都有特別標示保育區，一般遊客請止步。想參觀可詢問工作人員並在其陪同下參觀。

也想種珊瑚？

若你是個愛海的人，想參加珊瑚培育計畫，許多地方開放珊瑚認養或體驗種植珊瑚的活動。多數機構都是非營利組織，需要大家共同參與協助，整年都有短期或長期的義工計畫，時間允許的話，鼓勵各位加入愛珊瑚的一份子，這是一個非常有趣也有意義的活動。

藉此我更深刻的了解到，珊瑚對整個海洋生態的重要性。海洋是自然之母，珊瑚礁是世界上最大的生態系統，全世界有 50% 以上的魚類在此生活、居住及覓食，失去珊瑚 = 失去食物，人類也離不開海洋生態鏈。氣候變遷造成海水暖化的情形若持續惡化，海洋生態將瀕臨滅絕，每個人都應該盡力去保護珊瑚生態。

珊瑚農場通常設在海中淺水處，周圍都有特別標示保育區，一般遊客請止步。

8-3 餵魚是危險的行為

菲律賓的 Donsol 位於鯨鯊的必經路線，過去只是個小漁村，世代以捕魚為生，也有捕鯨鯊，直到「世界自然基金會 WWF」發現這個情況後，與當地旅遊局攜手協助轉型生態保育觀光，曾有世界鯨鯊之都 Capital of whale shark 的稱號。不餵食重保育，也不破壞鯨鯊自然生態習性，每年鯨鯊季節都吸引為數不少來自世界各地的旅客到訪，藉此當地從一個小漁村迅速繁榮發展。

菲律賓 Oslob 是另外一個著名的鯨鯊點，跟 Donsol 不同的是，牠們以百分之百的目擊率而聞名，為什麼能夠保證必定能看到鯨鯊呢？原來是當地人每天固定時間餵食，既然每天都有食物，鯨鯊們索性住下來，現在牠們再也不自己覓食。平常只會在 Oslob 周圍海域游動，

一隻、兩隻、三隻，漸漸的越來越多。連在 Donsol 的鯨鯊也被吸引過來，鯨鯊長距離遷移迴游繁衍的自然生態習性完全瓦解。

破壞魚類的自然習性

加拿大的獅子魚沒有天敵，造成繁衍過多，危及當地海洋生態，因此當地會捕捉獅子魚，捉到後切塊丟進海裡，當地魚種並沒有吃獅子魚的習慣，但時間一久，改變了魚的飲食習慣，牠們開始也吃獅子魚。

在馬來西亞時，潛水課程有一個固定的水下練習點，我每次去都會被一群小魚啄來啄去，一問當地人才恍然大悟，他們說，過去為了取悅遊客，浮潛或潛水教練都會帶食物下去餵魚，就這麼餵

魚群在水裡搶食，以及游到水面爭相咬食的模樣，是不是有點嚇人呢？

遊客餵食，引來一群魟魚。

了好多年，所以魚都會游靠近人。後來停止餵食，但魚的覓食習慣已被改變，一樣的把人類跟食物畫上等號。每次學生看到總開心的說，教練你好受歡迎喔，魚都主動游向你，好像你的朋友都跑來跟你玩，經我解釋才知其中危險。

讓魚變得具攻擊性

在帛琉一個世界知名的潛點藍角(Blue Corner)潛水時，曾經被一隻蘇眉魚攻擊，還好閃得快，咬到的不是手而是潛水裝備，因為蘇眉魚非常膽小，一點風吹草動就跑走，再問同樣的問題，答案不出所料，也是餵出來的。以前有些潛水客大老遠慕蘇眉魚之名到此，潛導每次下水都帶著食物吸引牠過來，即使現在已禁止餵魚，卻難以挽回蘇眉魚的觀念，因此偶爾會聽到有人被魚攻擊的事情。

在世界各地的旅遊區，為了取悅客人都會餵魚，遊客也會出於好玩的心態餵魚，瞬間幾十條魚游過來，很有趣但對生態的影響呢？馬爾地夫幾乎每間渡假村都會有固定的餵魚秀，印度洋的廣闊海域住著很多大魚，餵魚時來的不是小魚，而是魟魚、鯊魚或是海鰻等大型魚類，餵魚時間總會看到這些大魚游到靠近水面淺灘處，同事經常笑說，千萬別在這時間下水，不然我們就是那塊肉。

餵魚對水下的每種生物都是極度危險的事，除了改變生態食物鏈，人類所吃食物過度精緻、調味，並不適合魚吃，一旦吃進肚會危及健康甚至造成死亡，魚不健康還可能變得有攻擊性。

瓦解海洋食物鏈

眾多熱帶魚是吃珊瑚上藻類或寄生物，一舉兩得的幫珊瑚清潔洗澡，如果魚開始等待餵食而不去吃原有的珊瑚藻類，日積月累後，珊瑚會因為無法呼吸而死亡，整個海洋食物鏈就會崩盤瓦解。對海洋生物及動物的任何行為都是一種教導跟指示，餵魚造成的影響跟吸毒又有何不同？

或許你不覺得餵魚的嚴重性，因為我們都只是海洋世界的訪客，而非住客。請尊重海洋生物的自然生態。

8-4 鯊魚是個膽小鬼

鯊魚，是不是光聽到就讓你有點心驚膽跳，腦中浮現《大白鯊》電影情節，覺得牠很兇殘會亂咬人攻擊人。鯊魚是全球各大洋最古老的生物之一，動脈及靜脈平均分布在身體的特性使牠能控制體溫，在溫度高及低的地方都能生存。流線型的身體側面能感覺水壓變化，迅速產生電磁場，有極度敏銳的聽覺、視覺及感官感覺，捕食快狠準效率極高，自然高科技的完美展現。

電影塑造錯誤形象

《大白鯊》是國際知名導演史蒂芬·史匹柏於 1975 年上映的電影，故事描述一個度假小島出現一隻食人大白鯊，使多名遊客喪命，當地警長與海洋生物學家及職業捕鯊手一同獵殺牠的故事。由於電影實在太成功，許多大白鯊效應接連產生，人們把鯊魚跟危險畫上等號，漁民開始大量捕殺，認為是在做好事，當時的社會也鼓勵這樣的行為。中間的四十幾年不斷有鯊魚攻擊這類題材的電影，直到現在都沒有改變，2016 年的《絕鯊島》又一次把鯊魚恐怖食人的形象深深植入腦中。

大白鯊電影導演及作者多次公開表示，如果他們了解鯊魚生態習性及其在生物界的重要性，絕不會寫出這樣的故事，對此造成的生態影響深感抱歉，並花盡畢生心力宣導鯊魚保育。

真實面貌是溫和的清道夫

建議去看看奉獻畢生心血推廣海洋及鯊魚保育的羅伯·史都華（Rob Stewart）拍攝的《鯊魚海洋》（Sharkwater），你才會了解真實世界裡鯊魚的生活環境是怎麼樣，誰才是真正的恐怖殺手。

在大部分人的眼中鯊魚是殺戮是攻擊，但是你知道嗎？鯊魚個性聰明溫和，除了防衛跟覓食從不作無謂的攻擊，永遠只吃自己所需的食物，肚子餓的時候會去尋找食物，這是人類跟動物的本能，為什麼套在鯊魚身上就叫做殺戮？而且鯊魚吃的通常是已經生命垂危的魚，在淘汰不適生存者，所以你看得到的每隻魚都是活蹦亂跳的，與其說牠是掠食者不如說是清道夫。

鯊魚不恐怖，恐怖的是海中失去鯊魚。

■ 鯊魚小知識

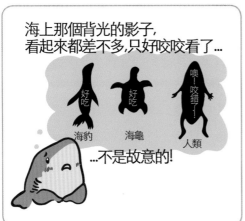

海上那個背光的影子,
看起來都差不多,只好咬咬看了...

好吃 海豹
好吃 海龜
噢！咬錯了！ 人類

...不是故意的!

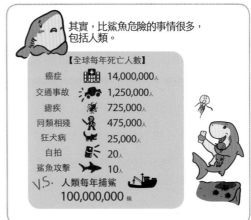

其實，比鯊魚危險的事情很多，
包括人類。

【全球每年死亡人數】

癌症		14,000,000人
交通事故		1,250,000人
瘧疾		725,000人
同類相殘		475,000人
狂犬病		25,000人
自拍		20人
鯊魚攻擊		10人

V.S. 人類每年捕鯊
100,000,000條

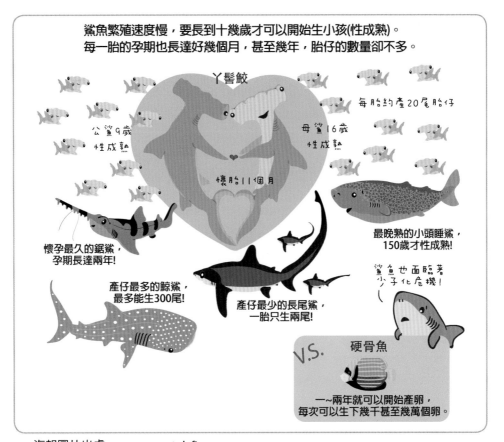

鯊魚繁殖速度慢，要長到十幾歲才可以開始生小孩(性成熟)。
每一胎的孕期也長達好幾個月，甚至幾年，胎仔的數量卻不多。

丫髻鮫

公鯊9歲
性成熟

母鯊16歲
性成熟

每胎約產20尾胎仔

懷胎11個月

懷孕最久的鋸鯊，
孕期長達兩年!

最晚熟的小頭睡鯊，
150歲才性成熟!

產仔最多的鯨鯊，
最多能生300尾!

產仔最少的長尾鯊，
一胎只生兩尾!

鯊魚也面臨著
少子化危機!

V.S. 硬骨魚

一~兩年就可以開始產卵，
每次可以生下幾千甚至幾萬個卵。

海報圖片出處 www.congratulafins.org

8-5 水族館裡的海豚

法國於 2017 年五月正式宣布禁止圈養海豚、鯨魚，同時禁止動物和公眾直接接觸，動保團體歡呼不斷，海洋公園與水族館待其現有的海豚淘汰後，不得再度購買，海豚秀將逐漸走入歷史。

大人小孩去水族館看著各種魚，直稱好多魚好漂亮。很多人喜歡海洋生態，所以去參觀水族館，小小的魚箱內住滿了幾百隻海洋生物，各式各樣大大小小的魚，在眼前游來游去，的確很美麗，然而仔細想想水族館內隔著一片玻璃，是否覺得缺少份真實感，似乎在看電視一樣呢？

由於海洋公園的數量增加，光亞洲的中國、日本、韓國也包含台灣，就有超過百間的海洋公園與水族館，為了巨大門票利益，每個月都有無以數計海豚被抓進去裡面，進行表演訓練。

來想想海豚的感受，當我們驚呼連連的看著牠們表演搖呼拉圈、跳火圈、360 度旋轉、整齊劃一的動作、與馴獸師默契十足的表演高難度動作時，背後

被囚禁在水族館玻璃後的海豚。

牠們付出的代價嗎？失去寬闊的大海，限制自由住在狹小的水族缸，被迫進行無止盡的訓練，不聽話就沒飯吃或挨打，無盡折磨直到學會，一場接一場的表演，累到奄奄一息也不得休息。

隨著保育意識抬頭，大家都漸漸地了解到海豚及動物表演，光鮮亮麗的背後隱藏著殘酷痛苦的事實，在玻璃牆外面的我們是開心興奮，海豚臉上微笑的背後充滿著無止盡的憂傷與絕望，我們看不到魚的眼淚，並不代表牠們不憂傷。

開始潛水後，每天看著魚兒自由自在的模樣，若在水族館內看到牠們的身影，沒有感動只有感傷。也許你心想，我很少有機會出海玩，不去水族館怎麼有機會看到海豚呢？或許不是大海中的野生海豚不夠多，而是大部分的海豚都被抓走了。

誠懇呼籲大家，拒看任何動物表演，喜歡就該愛護，唯有拒看、抵制這種殘忍的娛樂，才有可能終止這一切。你有比透過玻璃更好的方法去親近海洋生物，想看海豚就到屬於牠們的海洋去拜訪吧，除了跳進海裡與海豚共游之外，像是台灣宜蘭花東的賞鯨活動，大人小孩都可以參加，有幸與野生海豚共同徜徉大海，將帶給你永生難忘的撼動。

倘佯在無邊無際的大海中的海豚。

8-6 海底垃圾

美麗的珊瑚礁上卡著一個破爛的麻布袋。

是不是跟你印象中的美麗海洋不一樣，真實的情況是海底有越來越多的垃圾，珊瑚被塑膠袋覆蓋到窒息，海龜誤食垃圾，鯊魚被屠殺，汙水排入海中……這些是海洋不為人知的那一面。

「如果連一口乾淨的水跟一口新鮮的空氣都沒有的話，那麼賺再多錢又有什麼用呢」——電影《美人魚》

地球 79% 是海洋，是世界最大的生態體系，但海中只有 20% 的溫暖海域適合珊瑚生長，80% 以上的魚類依附珊瑚生存，如果氣溫持續升高，珊瑚濫採、白化死亡消失、生態也一併滅絕，

海中沒有任何生命，我們的下一代只能透過網路、電視、百科書想像曾經存在的海洋，要在博物館才能看到鯨魚、鯊魚、海龜的標本。

腹背受敵的海洋不只這個威脅，科學家也指出若垃圾、汙染及過度捕撈……這些狀況若沒有改善，50 年內海洋將失去生命，沒有珊瑚、沒有魚，唯一存在的是垃圾。

馬來西亞詩巴丹屬於世界級的潛點，梭魚點 Barracudda point 更被列入世界十大潛點，擁有完整豐富的自然水下生態，不過當你下了飛機搭車到仙本那的碼頭，發現街上到處都是垃圾，部分當地人住在水屋上，吃過用過的垃圾直接往水裡丟，水面上的垃圾堆，跟鄰近的詩巴丹成了強烈諷刺的對比。

世界各地的海域，都面臨日趨嚴重的垃圾問題，媒體上也越來越常看到海龜誤食垃圾、鯨魚肚內充滿塑膠袋……令人難過的新聞，沙灘海岸上的垃圾就已經快累積成山，更何況看不到的海底呢？海中垃圾問題過去就很嚴重，卻直到病入膏肓，發現魚住在充滿污染的海中肚子塞滿垃圾，才終於被正視。

沒人想活在垃圾堆內，潛水員對於垃圾問題應都能感同身受，下次潛水時不妨帶一個袋子，舉手之勞撿起垃圾。一個人能做的雖然有限，然而日積月累並集眾人之力，必定能帶來一些改變。

無論你喜歡什麼活動，都請您與我們共同守護海洋。

最好的資源回收就是減少垃圾

每天一杯咖啡就產生一個紙杯垃圾，別以為丟進資源回收箱就會被回收利用，經過統計只有不到 10% 是真的被回收，其他的 90% 仍然被直接丟棄。不論多落實資源分類及回收仍然有限，最好的方式是平常生活不使用塑膠袋及拋棄式用品，重複使用、隨身攜帶購物袋或自備餐具，減少製造垃圾，大家都當「不塑之客」。

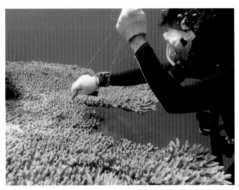

魚線纏在珊瑚上，我用刀子割斷解開。

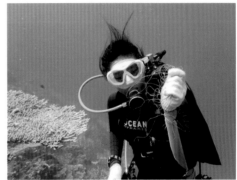

移除魚線。

垃圾卡在珊瑚間。小心翼翼地動手移除，免得傷到珊瑚。

太誇張了，海裡竟然還撿得到手機！一次下水就清理出眼前這堆垃圾。

做一個友善海洋的潛水客

GREEN FINS

不可踩踏珊瑚

不可攪拌泥沙

不可觸碰或追趕海洋生物

不可餵魚

不可亂丟垃圾

不可購買珊瑚礁或海洋
生物製成的紀念品

拒絕魚翅

不可打魚

不可在珊瑚礁上拋錨

不可收集活或死的海
洋生物

不可戴手套

浮潛時請穿救生衣

請使用浮標停泊

舉報違反環境法規的行為

請志願保護環境

www.greenfins.net

UNEP
United Nations Environment Programme

Reef-World
.org

圖解
與海龜一起游泳玩自拍，第一次水中攝影就上手

2017年7月初版　　　　　　　　　　　　　　　　定價：新臺幣390元
有著作權・翻印必究
Printed in Taiwan.

著　　　者	顏　孝　真
總　編　輯	胡　金　倫
總　經　理	羅　國　俊
發　行　人	林　載　爵

出　　版　　者	聯經出版事業股份有限公司	叢書主編	李　佳　姍
地　　　　　址	台北市基隆路一段180號4樓	校　　對	陳　榆　沁
編輯部地址	台北市基隆路一段180號4樓	整體設計	朱　智　穎
叢書主編電話	(02)87876242轉229		
台北聯經書房	台北市新生南路三段94號		
電　　　　　話	(02)23620308		
台中分公司	台中市北區崇德路一段198號		
暨門市電話	(04)22312023		
台中電子信箱	e-mail：linking2@ms42.hinet.net		
郵政劃撥帳戶第0100559-3號			
郵撥電話	(02)23620308		
印　　刷　　者	文聯彩色製版印刷有限公司		
總　經　銷	聯合發行股份有限公司		
發　行　所	新北市新店區寶橋路235巷6弄6號2樓		
電　　　　　話	(02)29178022		

行政院新聞局出版事業登記證局版臺業字第0130號

照片提供：
P153 吐泡泡圖　Tony Lee, 吐泡泡主圖 Kytus Ho
P101 兩張鯊魚圖　Erica Lin
P139 吐泡泡　Reeve L
p29～34 相機準備手模特兒 文西 Lok
p47 蛙鞋備配戴腳模特兒 文西 Lok

國家圖書館出版品預行編目資料

與海龜一起游泳玩自拍，第一次水中攝影
就上手/顏孝真著．初版．臺北市．聯經．2017年7月
（民106年）．212面．17×23公分（圖解）
ISBN　978-957-08-4973-8（平裝）

1.水中攝影　2.攝影技術

954.5　　　　　　　　　　　　　　　106011135